JN094376

日本語のデザイン　文字からみる視覚文化史

日本語のデザイン

文字からみる視覚文化史

永原康史

＊本書は、『［新デザインガイド］日本語のデザイン』（美術出版社、二〇〇二年）をもとに改訂した新版です。

はじめに

本書は二〇〇二年四月に上梓した『日本語のデザイン』を大きく改訂したものである。当時はタイポグラフィに関する書籍も少なく、あっても欧文タイポグラフィで、和文はレタリングか編集的な組版のルールブック、あとは近代活字の研究書があるぐらいだった。そのなかで古事記からはじまり、万葉仮名、古筆、古活字、整版、近代活字、写植、デジタルフォントまでを扱った本書は、それなりに話題になった。しかし、最初から歴史的な内容を書こうと思ったわけではない。

当初からデジタルメディアのデザインに携わっていた私は、コンピュータ画面上に表示する文字について考えていた。インターネットはだいたい普及し終えていたが、iPhoneまでにはまだしばらく時間があった。プロユースのデジタルフォントの基本書体が出揃ったあたりだったか、とにかくオンスクリーンで文字をどう見せるのかが課題だった。二〇〇二年版のまえがきにこう書いている。

そういった時期に私が取り組んでいたのは、偶然にもデジタルメディアで日本美術を再考するようなプロジェクトばかりだった。〔……〕欧文タイポグラフィの勉強もつづけていた。欧文タイポグラフィはすでに体系化されており、タイプフェイスの研究もとても楽しめたのだが、あるところまでくると、どうにもならなくなった。自分の言葉ではな

いのでどうすればいいのかわからなくなったのだ。〔……〕文字ではなく言葉をデザインしなくてはならないという単純なことに気づいたとき、門前の小僧で覚えた日本美術の文字表現がやにわに気になりはじめた。

そうして調べていくうちに、日本に文字がやってきたそもそものはじまりから書きはじめることになった。書き出しは自然に決まった。

「日本語はもともと文字を持たない言語である。」

ざっと内容の紹介をしよう。

一章は、漢字が中国からやってきて、倭語を漢字で記すようになり、国字であるひらがなができるまで。『古事記』は倭語を文（書きことば）にしようと試みた書だが、その序文にある「詞不逮心＝コトバがココロにとどかない」という一節は、最後まで、そして書き終えてからも、ずっと自分のなかに残った。

二章は、ひらがなの美が育まれた古筆の時代。連綿、くずし、散らしといった書くことから生まれた日本独特の美意識は、いうまでもなく現代の私たちも受け継いでいる。

三章は、最初の民間出版「嵯峨本」と江戸初期の古活字について。活字という流動性に乏しいシステムとくずしや連綿を基本とするかな文字や散らし書きのような構成美はどのように折り合いをつけたのか、それとも、つけられなかったのか。嵯峨本はのちの私の大きなテーマになる。

四章では、整版（木版印刷）とともに江戸に華開いた出版文化のスタイルを「画文併存様式」と名付け、日本語のデザインの源流のひとつに位置づけることを試みた。おおよそ二六〇年の時間があるとはいえ、江戸時代における文字文化、視覚文化の成熟には目を見張る。

五章は、幕末に伝来してきた近代活字と明治期の展開。ここで一旦画文併存は途切れ、日本語表現も大きな転換を迎える。江戸時代の長い平和を経たあとの戦争の時代が昭和の戦後まで続き、文字文化にもその影をおとすのだ。

そして、六章は現代の様相を文字産業という切り口で書いた。二〇〇二年版に大幅に加筆し、以降のできごとについては、折にふれ書いてきたタイポグラフィに関する原稿や講義資料をリミックスするかたちで書き下ろした。インターカルチュラリズムと多言語のデザインについては喫緊の課題だと考えている。

日本語のことを書いた本なのでことばの使い方には気を配った。このことも二〇〇二年版に書いているので引用する。

日本語のことをどう書こうかと考え、まだ無文字文化のころの言葉を倭語、かなができて以降を和語あるいは和文、今の言葉にかなり近くなってからを日本語とした。それぞれの境目は私の解釈である。同様に、倭人、日本人という使い分けもしている。中国という言葉も「大陸」あるいは「東アジア文化圏」と読み替えたほうがより正確なところもあるだろう。中国語はほぼ「漢文」をあらわす。漢文は、変体漢文から漢文訓読までを含むかなり

広い意味で使っているところが多い。和歌の活字表記は、変体仮名をもとになる漢字であらわし、それにルビをふって読みとした。ルビのない漢字はそのまま漢字として書かれているところである。[……]

さて、活字という言葉であるが、極力本来の意味の木や金属でできた「活字」をあらわすように注意したが、写植書体やデジタルフォントも含めた「メディアのために用いられる汎用の文字」という意味で使っているところもある。文脈で読み分けていただければと思う。

日本語は視覚的な言語なので、「ことば」と「言葉」では印象が変わる。「コトバ」とすれば、意味合いも少し変わってくる。和語には漢字をあてず極力ひらがなで書くことにしたが、ひらがなならべば単語の切れ目がわかりづらくなる。そのため臨機応変に漢字をまぜ、いわゆる用字の統一には目をつむった。文字は視覚表現なのだ。

やはり初刊まえがきに、この本は「パズルのピースを集めたもの」だと書いた。「組み立ててみれば模様ぐらいはみえるだろう」とも。今読み返せば確かに模様ぐらいはみえるが、このパズルが厄介なのは仕上がりの絵がわからないことだ。なので、22年前と同じ言葉でまえがきを締めくくるしかない。──そして、読んでくれた人が、それぞれの日本語のデザインを組み立ててくれればうれしい。

永原康史

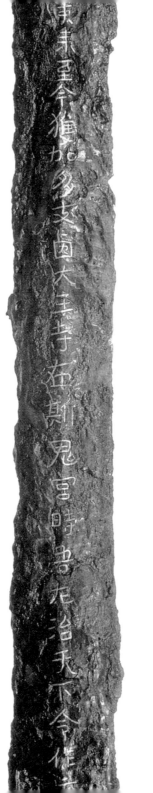

金錯銘鉄剣 四七一年

埼玉県稲荷山古墳出土。百十五文字にわたる金象
嵌の銘文が埋め込まれている。「獲加多支鹵大王
（わかたけるのおおきみ）」と記されているように、地
名・人名などに一字一音式で倭語が表記されている
ことが確認できる。銘文の中の「辛亥」の干支から
四七一年に制作されたことがわかった

一章　日本の文字

外国語としての漢字

漢字と倭語

日本語はもともと文字を持たない言語である。紀元前二百年ごろ、大陸から漢字がやってきてはじめて文字にふれた。弥生時代のことだ。漢字というからには漢の時代のものなのだろうが、それ以前に、鉄器や青銅器とともに文字も入ってきたと考えられる。しかし当時の倭人にとって、文字はただの文様にすぎなかった。よくて呪術的な「しるし」程度のものだったのではないだろうか。言葉と文字の関係をゆっくりと理解し、中国語を会得する一群が生まれるまでにはかなりの時間を要した。

文字によって日本語が大きく変わるのは、金印「漢委奴国王印」が後漢の武皇帝から奴国の王に授けられたころである。『後漢書東夷伝』に、このようにある。

建武中元二年、倭の奴国、奉貢朝賀す。使人自ら大夫と称す倭国の極南界なり。光武、賜うに印綬を以す

（『新訂魏志倭人伝他三篇』岩波文庫より）

このできごとは、九州の一角、現在の福岡あたりにあった小さな国が、漢という大国の支配下におさまったことをあらわしている。つまり、漢語の文書でやりとりしていたということだ。建武中元二年とは、西暦五十七年のことである。

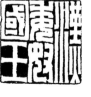

漢委奴国王金印の印影　五十七年天明四年（一七八四）に福岡県志賀島から出土

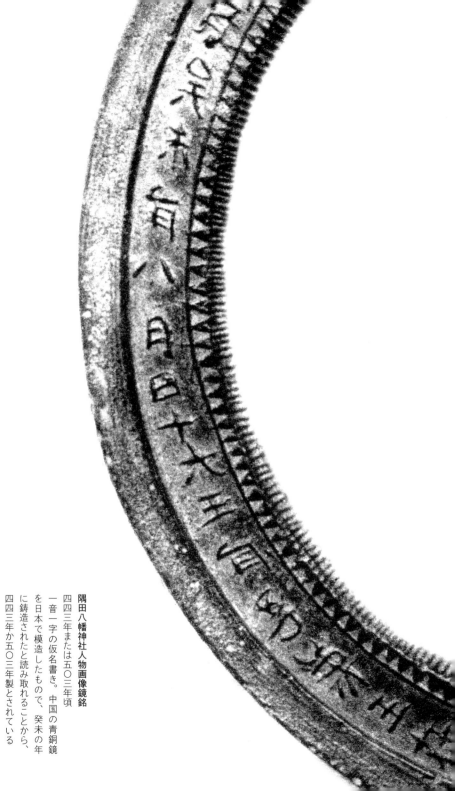

隅田八幡神社人物画像鏡銘
四四三年または五〇三年頃
一音一字の仮名書き。中国の青銅鏡
を日本で模造したもので、癸未の年
に鋳造されたと読み取れることから、
四四三年か五〇三年製とされている

それまでの倭人は、文字を持っていなかっただけではなく、しっかりとした言語を持っていたかどうかもあやしい。少なくとも、整理された文法にもとづく確たる倭語があったとは考えにくい。もともとの倭語がどういうものであったのかはわからない。たぶん身ぶり手ぶりをふくめたプリミティヴな生活言語で、無数の地域語があり、その地域の人たちだけがやりとりできるものだったのだろう。発音やアクセント、旋律や拍が、今にも増して言葉の重要な要素だったことは想像できる。

古代、日本で書かれた漢文の多くは、中国や韓国から日本にやってきた史官たちが記したものだといわれている。彼らは倭語にも習熟し、倭語を漢字に対応させるように言葉（文字）をえらび、翻訳した。ときには、よき外国語教師であったかもしれない。倭人が漢字や文字文化を吸収していくのとあいまって、外国語としての漢文は、同時に日本語でもある漢文に質的に変化していった。

古事記の書きかた

奈良時代のはじめには漢語と倭語から独自の書き言葉がつくられ、新しい日本語が生成されつつあった。固有名詞などに漢字の音をふった「あて字」があり、漢字音で読む「漢語」、漢語に倭語をあてて読む「字訓」ができ、さらに、一字一音式のあて字である「音仮名」や「訓仮名」も生まれつつあった。これらをすべて漢字だけで書くのは、どう考えてもむずかしい。最初にその難題の解決を試みたのが、『古事記』の筆者（撰録者）、太安万侶（おおのやすまろ）である。古事記の序文を見てみよう。

『後漢書』倭伝
倭の奴国王が後漢の都、洛陽に使人を送り貢物を献じたこと、それによって光武帝が使節に金印を授けたこと、安帝に百六十人の奴隷を献上し請見を願ったことなど、倭国に関する内容が掲載されているページ（左図）

●後漢列傳七十五

妻子重者滅其門族其死停喪十餘日家
人哭泣不進酒食而等類就歌舞為樂灼
骨以卜吉凶先告所卜行來度海占一人不櫛
沐不食肉不近婦人名曰持衰若在塗吉
利則雇以財物如病疾遭害以為持衰不
謹便共殺之建武中元二年倭奴國奉貢
朝賀使人自稱大夫倭國之極南界也光
武賜以印綬安帝永初元年倭國王帥升
等獻生口百六十人願請見桓靈閒倭國
大亂更相攻伐歷年無主有一女子名曰
甲彌呼年長不嫁事鬼神道能以妖惑衆
於是共立為王侍婢千人少有見者唯有
男子一人給飲食傳辭語居處宮室樓觀
城柵皆持兵守衛法俗嚴峻自女王國東
度海千餘里至拘奴國雖皆倭種而不屬
女王自女王國南四千餘里至朱儒國人
長三四尺自朱儒東南行船一年至裸國
黒齒國使驛所傳極於此矣會稽海外有

伊福吉部徳足比売墓誌（いふきべのと
こたりひめぼし）の拓本［上］

和銅三年（七一〇）
もとは石櫃の中に安置されていた深鉢
形青銅製骨壺の蓋。墓誌は放射状に
十六行で陰刻されている。細身の楷書
で書かれている

平城宮跡出土木簡［左］
八世紀
「敍」と「信」の漢字のおけいこ

天武天皇は、帝紀（天皇の系譜の記録）を定め旧辞（神話・伝承の記録）を調べて後世に伝えようと、記憶力にすぐれた稗田阿礼に帝紀旧辞を誦みならわせていた。諸家に伝わる記録には虚偽を加えたものが多い。それを選別し、天皇系譜の記録として残したい——これが、天武天皇による古事記編纂の動機である。背景には、自身の皇位継承問題による壬申の乱と大化改新以来の政情不安があった。

天武天皇の崩御による中断ののちに、元明天皇が阿礼の口誦を書き記すことを太安万侶に命じ、和銅五年（七一二）正月、古事記三巻が献上された。

口誦を筆記するために倭語を文字にする必要があったが、当時、文字は漢字しかなかった。したがってこの序文（元明天皇に献上するときの上表文）も、漢文で書かれている。

安万侶は古事記を書くにあたって具体的な執筆の方法を考えざるをえなかったのだ。序文には記述のルールが記されている。

然れども、上古の時、言意並びに朴にして、文を敷き句を構ふること、字におきてすなわち難し。已に訓によりて述べたるは、詞心に逮ばず、全く音をもちて連ねたるは、事の趣更に長し。ここをもちて今、或は一句の中に、音訓を交へ用ゐ、或は一事の内に、全く訓をもちて録しぬ。すなはち、辞理の見えがたきは、注を持ちて明らかにし、意況の解り易きは、更に注せず。また姓におきて日下を玖沙訶と謂ひ、名におきて帯の字を多羅斯と謂う。かくの如き類は、本の随に改めず。（『古事記』岩波文庫より、倉野憲司校注）

古事記

和銅五年（七一二）

古事記は、上巻がよく知られている国うみなどの神話や、アメノミナカヌシノ神からウガヤフキアエズノ命までの神の代から神武天皇から推古天皇までの人の代が、物語としてとめられている。神話・伝承をふくめて天皇の系譜をえがく、天皇家による国家統一をあらわした書である。

右図は真福寺本表紙。真福寺本は現存する古事記の最古の写本で、真福寺の僧賢瑜が書写したもの

——安万侶は、記述のルールを次のようにあげている。

——一句の中に音と訓を併用する。これは、訓をもとに書けば内容を十全に語ること

ができず、かといって、倭語の音に従って漢字を並べれば長くなりにくすぎるからである。

しかし、場合によっては訓だけで書いた。この場合、意味が伝わりにくいものには注

釈をつけ、わかりやすいものはそのままにした。名前などの固有名詞は、現状のまま

表記を改めていない。

ここでいう「音」とは音声のことで漢字の読み方であり、「訓」とは漢字が持つ意味

のことである。漢字を音として表記するか、意味として用いるかを検討し、音訓交用

と全訓とを併用する訓主体の表記法を採用した。声を記すより、意味伝達をとったの

だ。ここでの問題は、話し言葉である倭語と書き言葉である漢文、いいかえれば、無

文字の音声文化と文字文化のギャップをいかに埋めるかということである。

《然　上古之時　言意並朴　敷文構句　於字即難——無文字文化の素朴なことばを字

で書き記すことはむずかしい》というこの一節には、文字化できないがゆえに文字に

よってせめて意味をうつしとろうとした古事記の記述法の動機がある。しかし、《已

因訓述者——意味だけとって書いた場合》、《詞不逮心——コトバがココロにとどかな

い》とあるとおり、漢字の意味がそのまま倭語の意味を伝えることができるとは考え

ていなかった。抑揚やアクセント、発音、旋律、拍、身ぶり手ぶりまでをふくめて言

葉である声の文化にとって、発音すら満足にうつしとれない文字という記号は、あま

り役に立つものではなかったのだろう。

では安万侶は倭語のココロを切り捨てようとしたのかというと、そうではない。これらのルール以外にもさまざまな工夫がなされている。たとえば漢文の語順を破り、漢文にはないルールや助動詞を添えている。そのため音仮名の使用を固有名詞にかぎらず、普通名詞、動詞、形容詞など、ほかの品詞にもひろげている。また、音仮名の字種をしぼる、ひとつの字の訓を限定する、音訓両用している文字には適宜注を加えるなどのほか、意味を正確に伝えるだけではなく、漢字を日本語として読ませるための歌謡はすべて音仮名で書き、倭語のニュアンスを伝えようとした。これらはすべて、意味を正確に伝えるだけではなく、漢字を日本語として読ませるための努力である。

古事記以前からあった変則の漢文は、日本語に対応させようとする気持ちのあらわれではあっても、未消化による変則の側面が強い。しかし、安万侶が確立した日本語の表現は、日本語として読むことを意図したものである。書くための工夫は言葉をデザインすることのはじまりでもあった。

真福寺本『古事記』序文

応安四─五年（一三七一─七二）右図が上巻の序の最初のページ。冒頭に「臣安萬侶言（臣の安万侶が申す）」とあり、太安万侶自身が書いていることを記している。上図抜粋ページの前半に稗田阿礼の紹介があり、後半に阿礼の誦む言葉を文にするための苦心が書かれている。『詞不逮心』の文字も見える。基本は漢文訓読だが、固有名詞等に音表記がみられる

之所搓坐言虚而化照船頭之所逐目浮重暉空膠非

烟連柯并穂之瑞史不絶書別燎童譯之貢府無空月

可謂者高天今德冠天乙実於茲惜舊辭之誤忤正先紀

和銅四年九月十八日詔臣安萬侶撰録稗田阿礼所誦

之勅語舊辞以献上者謹随詔旨子細採摭然上古之時言意並

朴敷文構句於字即難已因訓述者詞不逮心全以音連者事

趣更長是以今或一句之中交用音訓或一事之内全以訓録即

辭理叵見以注明意況易解更非注亦於姓日下謂玖沙訶於名

帶字謂多羅斯如此之類隨本不改大抵所記者自天地開闢

以説事小治田御世故天御中主神以下日子波限建鵜草葺

拜命命以前爲上卷神倭伊波礼毘古天皇以下品陀御世以前爲

ひらがな誕生

万葉集と万葉仮名

『古事記』で定めた漢文風日本語（日本語風漢文というべきか）は、その後の表記に影響を与えたのか、『万葉集』にもそれにならった書き方がみられる。『万葉集』の成立時期は正確にはわかっていない。最初の歌が舒明朝（六二九─六四一）の三番歌で、最後の四五一六番歌は大伴家持が天平宝字三年（七五九）に詠んだものとされているから、おおよそ百三十年間の歌がおさめられていることになる。また、天皇から防人まで、宮廷にたずさわるさまざまな階層の人々の歌が集められているが、約半数の作者が明らかになっていない。さらに、収録されているのは和歌だけではなく、歌謡、漢詩、日記、手紙にいたるまで多岐にわたる。したがって、全二十巻の構成もまちまちで整然としたものではない。長い時間をかけて、多くの人のさまざまな歌が編まれたのだから、その記述法もまたさまざまである。

いまだに解読できない歌もあるぐらい万葉集の用字は複雑だ。しかし、古事記同様、大きく、漢字の「意味」によるものと「読み」によるものに分類できる。その中でさらに、音読み（呉音や漢音で読むもの）と訓読み（意味をとって倭語で読むもの）に分かれ、ざっと四つのパターン（意味・音／意味・訓／読み・音／読み・訓）となるが、それらがさまざまに混在して、どの字がどの用法か判別することもむずかしい。

万葉仮名文書
天平宝字六年（七六二）頃

法隆寺五重塔落書（部分）　推古十五年（六〇七）あるいは和銅元年（七〇八）五重塔の建築に従事した役人の落書きか。「奈爾（なに）」と二字書き。続いて方向を変え「奈爾波都爾佐久夜己」の九字が一字一音式で書かれている。難波津の歌は、当時万葉仮名の手習いとして流行していたらしい

なにはづに　さくやこのはな　ふゆごもりいまははるべと　さくやこのはな

まったくパズルを解くようなものなのだが、それでも和歌ごとに記述のルールがみられる。訓のみで書かれた表意的用法によるもの、一字一音による表音的用法によるもの、そして、それらの組み合わせである。表音による表記をひらがなに置きかえた組み合わせのバリエーション例があるので紹介する。

東野炎立所見而反見為者月西渡

大王之遠の朝庭とあり通島門を見者神代し所念

春野にすみれ採れにと來し吾ぞをなつかしみ一夜宿に來

銀も金も玉もなにせむにまされる宝こにしかめやも

あめつちのかみをいのりてさつやぬきつくしのしまをさしていくわれは

（『新訂新訓万葉集上巻』佐佐木信綱編　岩波文庫より）

意味をとれるかどうかは別にして、読みやすいのは三首めだろう。これは、今、私たちが使っているフォーマットに近く、漢字とかなのバランスにも違和感がない。一首めは漢詩で、二首めは漢詩風によんだもの。和訳と思えばよい。四首め、五首めは倭語を表記したもの。三首めは、意味をとりながら音をおぎない、倭語として読めるようにしたもので、古事記で太安万侶がめざしたものに近い。名詞に助詞や述語をおぎなって構文するスタイルは日本語の特徴といわれているが、「internetでyoutubeをenjoyした」というような文章をすんなり受け入れることができるのも、こ

『万葉集』表記の四パターン

◎意味―音
意味をとって音で読むものは、漢字で書かれたもの

◎意味―訓
漢字本来の意味に和語のよみをあてた正訓（国＝くに、人＝ひと、など）と、和語の意味と漢字の意味をあわせた義訓（古昔＝いにしえ、など）がある。また、たとえば「とぶとりの明日香」の枕詞が転じて表記となった「飛鳥＝あすか」などを連想訓という

◎読み―音

◎読み―訓
読み方によるものは、音・訓それぞれ音のあてはめ方で分けることができる。「高山波＝かぐやまは（香具山は）」の場合、「高＝かぐ」と「波＝は」は音読み、「山＝やま」は訓読み

の時期の試行錯誤のおかげかもしれない。

『万葉集』の表記の特徴は、古事記よりさらに用途がひろがった表音表記にあり、その中核をなす一字一音式の漢字を「万葉仮名」という。「山」を「也麻」と書く類で、六世紀ごろから用いられていた固有名詞を書き記すための音仮名、訓仮名が発展したものだといわれている。一音一字になっていたり、ある程度読みが固定されていれば解読はやさしいのだが、そうはいかない。万葉集全体に用いられた漢字の種類は約二千五百六十、その中で、一字一音の仮名として用いられたものは四百四十一字である。現在、小学校で教えるひらがなは、促音（ッ）や拗音（ャュョ）をふくめても七十五字であることを思えば、とてつもなく多い。

では、どういうところから音をあらわす漢字が選ばれたのかというと、ある程度、意味とむすびつく文字が使われていたようである。たとえば、「河泊」「水都」といった具合だ。全巻を通じて使われている「恋」は「孤悲」と表記され、それだけで文学的のと感じる。また、「蟻」を「有り」の意味で使ったり「十六」で「しし」と読んだり（九九です）、しゃれのようなあて方もあるが、音で区別し意味で選ぶというのが大筋だったようだ。

ひとつの音が複数の文字を持つシステムは、ひらがなができてからも長く続いた。現在のように、一音一字のかなになったのは、明治三十三年（一九〇〇）に小学校令施行規則が発令されてからである。しかし、その後も変体がなとして、実質的には昭和戦前まで残っていた。

「仮名」に対して漢字のことを「真名」といい、万葉仮名は「真仮名」ともいわれる。

漢字で書かれた倭語という意味だ。真名は本当の文字という意味で、漢字そのものの

こと。仮名はもともと「かりな」とよみ、借用の文字を意味する。真仮名である万葉

仮名が、やがて平仮名と片仮名に変わってゆくのだが、『万葉集』以後、宮廷文化は

漢詩文の時代にはいる。漢詩は中国語だから、当然漢字だけで書かれる。和歌はおお

やけの席ではよまれなくなり、次にかな文字が日の目をみるのは、『万葉集』からお

およそ百五十年後、『古今和歌集』撰進の勅命がだされた延喜五年（九〇五）のことで

ある。

漢詩の流行

『古今和歌集』は、はじめての勅撰和歌集で、醍醐天皇の命により編まれた。勅命を

受けたのは、紀友則（きのとものり）、紀貫之（きのつらゆき）、凡河内躬恒（おおしこうちのみつね）、壬生只岑（みぶのただみね）の四人で、途中、友則が他界し、

貫之が中心になって編纂が進められた。貫之はのちに女流をよそおい、女手（ひらが

な）で『土左日記』をあらわすその人だ。

普通に考えれば、万葉集の万葉仮名から古今和歌集のひらがなまでシームレスに移

行しているように思えるが、かなの成立はおもてにはみえてこない。平安朝のはじめ

に漢詩の隆盛があり、仮名をおおやけに使うことがなくなったからである。

数冊の漢詩文集が勅命で編まれたが、中でも『経国集』（天長四年、八二七）は、おさ

められた詩の数九百、詩人の数百七十八人におよぶ全二十巻の詩文集で、漢詩の隆

醍醐天皇宸翰　白氏文集（部分）

十世紀前半

古今和歌集の編纂を命じた醍醐天皇が

白居易の詩を書いたもの。唐詩の隆盛

によって、盛唐・中唐期に流行した狂

草体の影響がみられる。このように大

胆に省略し、連続して書く書法が女手

の誕生を促した

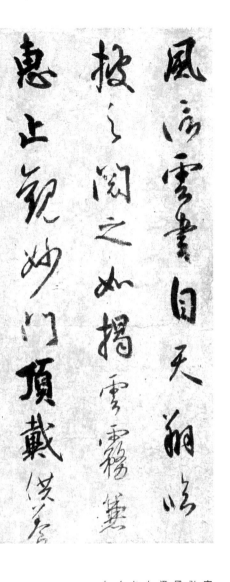

盛を誇示するものであった。舒明二年（六三〇）にはじまる遣唐使の派遣。最澄、空海による密教文化の隆盛。絶後の文人天子、嵯峨天皇の存在などを唐風文化が席巻した理由としてあげることができる。空海、最澄、橘逸勢は、延暦二十三年（八〇四）、ともに唐にわたった留学仲間であり、嵯峨天皇と空海は漢詩を交換しあう文学の同人であった。空海は詩文作法の理論書『文鏡秘府論』（弘仁年間、八一〇〜八二四）を編み、嵯峨天皇は『凌雲集』（弘仁五年、八一四）、『文華秀麗集』（弘仁九年、八一八）とたてつけに漢詩集の編纂を命じ、空前の漢詩ブームをリードした。嵯峨天皇、空海、逸勢は、のちに「三筆」とよばれるほどの能書家として名高く、宮廷に最新の唐風を伝えて、おおいにもてはやされた。

空海　風信帖

弘仁三年（八一二）頃

風信帖（ふうしんじょう）は、空海が最澄に宛てた三通の尺牘（手紙）の総称。もとは五通あったことがわかっている。かすれ（飛白）に特徴があり、かなりくずした草書もみられ、かなの萌芽とも思える

これだけをみれば文化人グループがつくりあげたトレンドといえなくもないが、漢詩ブームは倭語が漢字から言葉を獲得していく過程における最終段階だったとも考えられる。

倭人が漢字を使いはじめたころを考えると、たとえ無文字言語でもそれなりの生活が営まれており、漢の冊封体制下に入るほどの政治体制もあった。政治的な文書のやりとりは、とりあえず漢語を読み書きできればことたりる。そんな状況で、積極的に自分たちの言葉を文字化したいと思っただろうか？ 無文字から有文字への移行は、渡来人とともに入ってきた有文字文化が、社会や生活を変えた結果だと考える方が自然である。

倭語の文字化は、wordと英語の読みをカタカナでふるようにして、渡来人が倭語に漢字をあてたのがはじまりだろう。これは、「音写」とよばれる方法で、サンスクリット語に漢字をあてた般若心経などにもみられるように、特別な方法ではない。当時の中国語と倭語とでは、語彙が圧倒的に違うだろうから、多くのことがらを示すのに中国語の方がうまくあらわせた。その結果、もともと倭語にある言葉には、漢字の音をあてて書くようにし、倭語であらわせない言葉はそのまま中国語を用いるようにしたのだろう。倭人が漢語を学び、倭語に応用できるまで熟達し、自分たちの生活語を漢字の音を借りて書き記すなど、どう考えてもまどろっこしい。当時、日本で漢文を書いていたのは多くの渡来人だといわれている。倭語を漢字で書きはじめたのも渡来人だったのだろう。彼らには日本で生活するために倭語を学ぶ必要があったのだ。

伝紀貫之 高野切古今和歌集

十一世紀中頃
『古今和歌集』の最古の写本。白麻紙に雲母（きらら）砂子が一面に撒き散らされた料紙に巧妙な連綿が美しく映えることで知られ、かなの様式の完成を迎えたとされる。古今和歌集の撰者であった紀貫之の自筆といわれていたが、三人の筆蹟が認められ、第一種、第二種、第三種に分類されている。ここに掲載した巻第一は第一種

[次見開き]
古今倭歌集巻第一
春歌上

不るとし尓はる多ちける日よめる
あ利はらの元可多利
東しのうち尓はる盤支尓介利ひと
ゝ勢をこ曽とやい者むことしとやい者無

者るの多ちける比よめる
支の徒らゆき
そで悲ち弖む春びしみづのこほれる
をはる可た遣不の可世やとくらむ

文字や言語が帰属意識をつくるという事実は、洋の東西を問わず歴史が証明するところだ。漢字は次第に広く倭人の倭語にあてはめられるようになり、新しい言葉が徐々に確立していった。同時に倭人の漢語学習もすすみ、和語化した漢文にも違和感を持たず、正格の漢文に対しても外国語として対応できるようになっていった。

桓武天皇が築いた平安京は、新羅系の秦氏が開発した土地に、唐の都、長安を模してつくられた。桓武天皇の新政権は渡来系の氏族出身が多いことできわだっていた。言語の発達とともに大陸系の人々が社会の中核を担うようになり、日本人は唐に留学し、直接文物を持ち帰るようになった。空海や最澄は、漢詩も仏教も自分たちの文化として感じていたのではないか。彼らは、東アジア文化圏の一員だったのである。しかし、そのブームのさなか、突然のようにひらがなを表記に用いた和歌集が編まれた。

中国で唐王朝が滅びたのが九〇七年。以後、周辺諸国は政治的にも文化的にも自立しはじめた。九二〇年に考案された耶律阿保機の契丹文字、一〇三八年に建国された西夏の西夏文字、一一一九年につくられた金王朝の女真文字など、国家を成立させるための文字が意識的につくられた。東アジア全体が、求心力を失った唐から独立し、漢字からも離れ、新たな民族文化をつくりはじめたときが十世紀なのだ。

かなの国字化もこういった独立運動のひとつとみることができる。少し視点を変えてみれば、漢委奴国王印から千年、ようやく中国の支配下から独立した、その独立宣言が『古今和歌集』なのである。

多いしら春
よみびとしら須
（者る可須み多くるやいづこみよしの
よしのゝや万尓ゆ支は不利つゝ）

父釥屍半
叚磘虾神
毛戈丞烈
㪍礐杜祐

歈繞嚘荻
毅羬瘾娍
潃庶瑤鎏
廐龝籨薤

夃戈夼兇
一月肯売
充亚夛阡
毛店号长

[右から]
契丹文字
西夏文字
女真文字

古今倭歌集巻第一

春歌上

ほのぼのと
あはらのもとを

しのうちはまたくらは

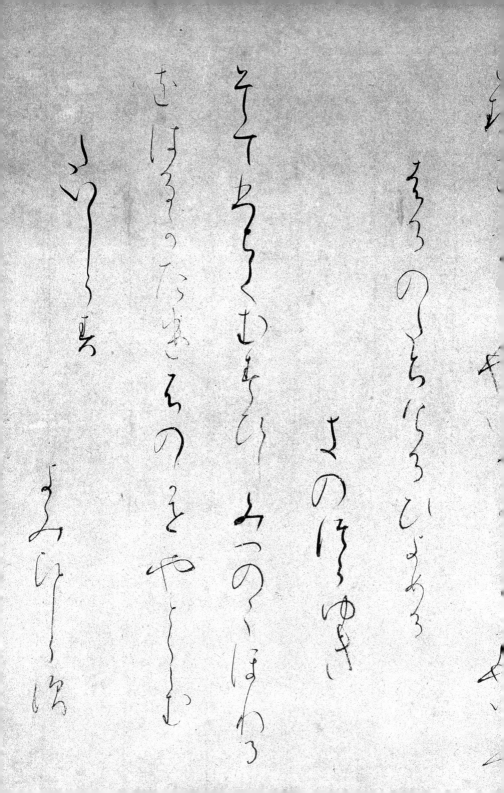

ひらがなの国字化

ひらがなは、漢詩漢文の世界から門戸を閉ざされた宮中の女性たちが、消息（手紙）を書いたり、歌を詠んだりするときに用いた万葉仮名の草書体を、原字にこだわることなく簡略化していった結果生まれたというのが定説である。女性が用いた文字なので「女手」とよばれた。

万葉仮名は、九世紀中ごろから極端な草体化がおこる。それらの使用者はおもに諸官省や諸大寺の書記であった。急いで大量の文字を書くためである。また、『源氏物語』（梅枝）には光源氏が女手を学ぶシーンもあり、男もかなを書いたことはよく知られている。

文章は漢文で書くことがあたりまえの中国支配下の時代に、自国の新しい文字はアンダーグラウンドのものであり、したがって「女手」とよばれた。女性が使った文字であることは事実だとしても、教養ある男性はかなと漢字を使い分けていた。また、かな文学を代表する紫式部、清少納言らは、漢文の使い手でもあったといわれている。かなは女手、漢字は男手というのは、一種の比喩にすぎない。

古今和歌集の序文は、和文（仮名序）と漢文（真名序）両方の表記で掲載されている。同じころ、『新撰万葉集』（寛平五年、八九三）や『和漢朗詠集』（寛弘九年、一〇一二頃）なども和文と漢文の併用により編まれており、日本語そのものが和と漢の二ラインを持つ言語として育ちはじめていた。

伝小野道風　秋萩帖
十世紀前半

「秋はぎのしたば色づく今よりぞ…」という歌ではじまることから「秋萩帖」とよばれる。ひらがな成立以降に書かれたものだが、代表的な草仮名の書

古今和歌集の編者、紀貫之の『土左日記』の書き出し、《をとこ（男）もすなる日記といふものを、をむな（女）もしてみむとてするなり》は、「漢文で書いてきた日記を、自分たちのひらがなで書いてみよう」というようにも読め、独立宣言後のよろこびの声にも聞こえる。

「女手」は比喩的表現とはいえ、ひらがなが国字となることによって、女性が育んだ文化が社会のおもてにあらわれたことは重要である。妃は自由に里に下ることもでき、上層の男性も出入りする華やかな後宮生活は、文化培養の役割をはたした。こうした環境を背景に、「連綿」「散らし」といった書の技法も生まれ、あとにつづく、日記や物語などかな文学、絵巻などの成熟とともに、日本の文字表現はさらに洗練の度を深めていくのである。

土左日記
承平五年（九三五）頃
紀貫之の書いた日本最初のかな日記

藤原為家臨書[上]
嘉禎二年（一二三六）
紀貫之の自筆原本を、かなの字体や文章の表記等をふくめて忠実に書写したものといわれる。図は冒頭部分

藤原定実　元永本古今和歌集[左頁]
元永三年（一一二〇）
現存最古の古今和歌集の完本。元永三年の年記を持つ奥書より「元永本」とよばれる。優美な仮名に似合う豪華で工芸的な料紙が使用されている。また、読み進めるほどに工夫されていく字配りは、エディトリアルデザイン感覚がすでに芽生えていた証だろう

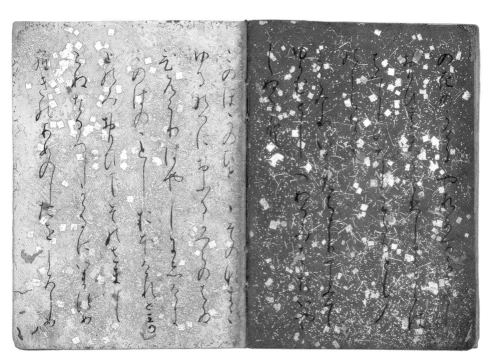

古今和歌集　第二八九首

みよと可_か
能_の可_か春をおつるもみぢ
勢_せる盤_は
さや可_か尓てら秋のつ支_き山べ

伝紀貫之　寸松庵色紙

十一世紀中頃─後半
もとは一ページに古今和歌集の作者と
和歌一首を写した粘葉装の冊子本と考
えられている。色唐紙に雲母文様が施
された美しい料紙に、流麗なかなの書
がしたためられている。京都の大徳寺
の塔頭のひとつである寸松庵に伝来し
たことより、「寸松庵色紙」と名づけ
られた

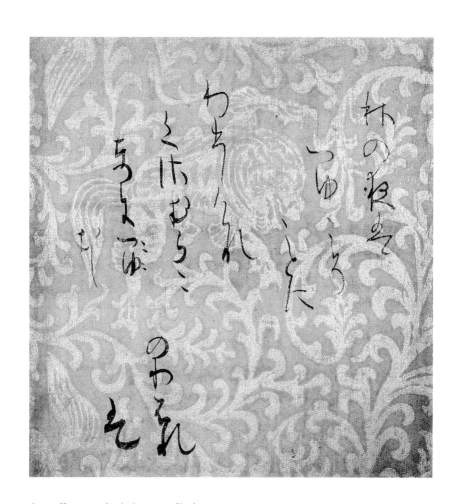

古今和歌集　第一九九首
秋の夜盤
つゆこ曽
ことに
わ悲し丹れ
く佐むらご
東尓つゆ
のわ丹れ
盤
のわ丹れ

（丶丶は訂正の記号で「つゆ」
を「むし」と改めている）

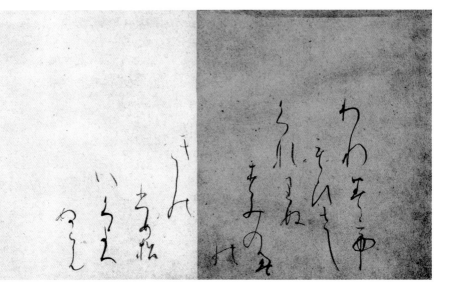

伝小野道風　継色紙

十—十一世紀

「寸松庵色紙」「升色紙」とともに三色
紙として知られる平安朝屈指の古筆の
ひとつ。二枚の料紙を継いだ形に見
えることにより「継色紙」とよばれる。
もとは素紙や染紙が交用された粘葉装
の冊子本であった。見開き二ページに
和歌一首を散らし、卓越した構成美を
みせる

古今和歌集　　万葉集
第九〇五首　　第二八三八首

われ美帝
（みて）
毛ひさし
（もと）
く那里ぬ
（なり）
春みの盈
（すゑ）
能の

き可あ
（かは）
し能の
（に）
悲め松
多利の
（たり）
い志能の
（き）
い可くよへ
（く）
せ尓
（そ）
ぬらん

可盤閑み尓
（かはに）
あらわ布
（ふ）
わ可那の奈我
（か）（な）
弖も
（て）

き尓可あ
（きみ）
多利の
（たり）
い志能の
（き）

多利のせ尓
（たり）
こ所よ
（そ）
羅め
（ら）

（左の句から右の句へ
戻るようにして書かれ
ている）

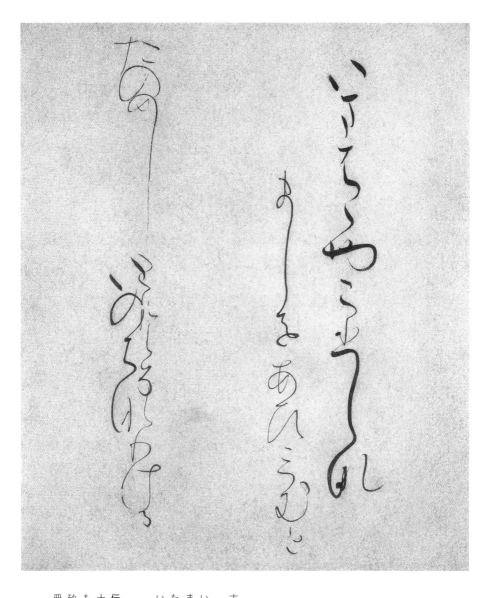

古今和歌集　第二十四首

い万者〻やこ悲し那
ましをあひ三むと
たのめしこ登曽
いのち那利ける

伝藤原行成　升色紙
十一世紀中頃─後半
もとは、鳥の子の素紙にわずかな雲母
砂子を撒いた料紙でつくられた升形の
冊子本。上図の重ね書きはみごと

〇三七

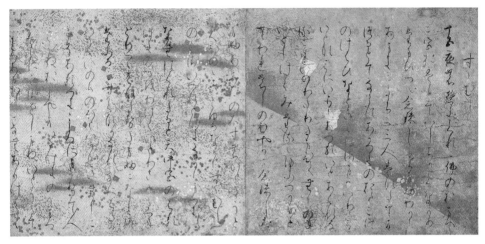

源氏物語絵巻

十二世紀後半

「鈴虫」と「御法」、ふたつのシーンを比較してみると、内容によって詞書の書きぶりがずいぶん違っていることに気づく。様式化された手法で情景を説明的に描く大和絵に対し、詞書は物語の感情表現を担っている

鈴虫（二）（第一紙）

「源氏物語絵巻」の詞書には技巧を凝らした絢爛豪華な小型の料紙が用いられている。鈴虫（二）の詞書の料紙は、型紙を斜めに覆った上に銀砂子を効果的に撒くことでつくった鋭角的で大胆な構図で、絵のジグザグの構図と相似をみせる。動きのある料紙とは逆に、均等に行間をとった静かな書は、情景である十五夜の夕暮れの静けさをあらわしている

御法（第五紙）

濃い墨で書かれた行間に薄い墨の行を重ねて書き連ね、緊張感漂う文字構成になっている。行数は二十二を数え、鈴虫（二）の倍の密度になってい

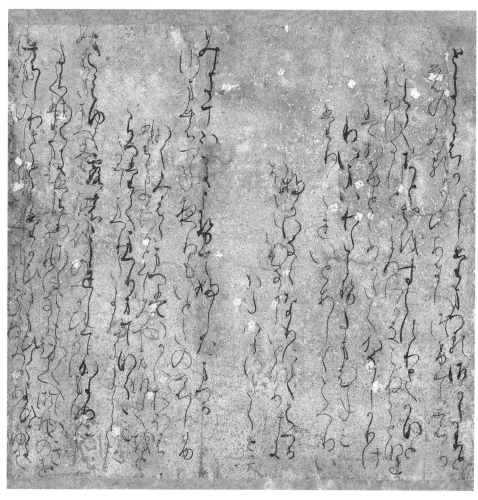

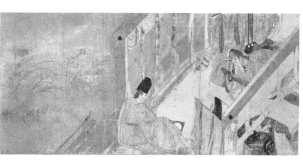

る。紫の上の死というクライマックス
を、書の律動にもとづいて構成的にあ
らわす。千々に乱れているようにみせ
て理知的な表現である

伝紀貫之 高野切古今和歌集

十一世紀中頃
豊臣秀吉が高野山の木食応其（もくじ
きおうご）にその断簡を与えたことに
ちなんで「高野切」とよばれるように
なった。かなの連綿が美しい

第一春歌上　第九―十首

ゆ支の　ふ利けるをよめ留

貫之
可春み多ちこのめ毛はるのゆ支不れ盤
八なゝ支佐と无者奈曽ち利ける

はるの者じめ尓よめる

不ちはらのことなほ
は留やと支盤なや於お曽支ときゝわ可む
う具ひ春多尓もな可須もある可那

二章　ひらがなの構図

連綿と散らし

漢字または万葉仮名などの漢字をかりた仮名を「男手」、ひらがなを「女手」というが、この場合の「手」とは、書き方やつくり方、つまり方法や手段のことをいう。指し手、手ほどき、奥の手などと使われる。先にも述べたように、女性が使う文字なので女手というのは一面にすぎない。女手は和風（和歌）を、男手は唐風（漢詩文）をそれぞれ象徴する言葉と考えた方がより適切だろう。女手は、公用語である漢語に対抗する文字なのだ。しかし、以後日本語は、かな＝新生日本語に収束することなく和漢ふたつのラインを行き来しながら変化していく。

ひらがなの前身といってもいいくずし書きである草書の「草」には、草花の草の他に〝はじめ〟とか〝あらい〟〝いやしい〟という意味があり、転じて在野の人をあらわす言葉でもある。草書は早書きの文字という意味だが、正格ではないという ニュアンスも感じる。くずしやかしげ、ひょうげなど、破格であることは日本文化を特徴づけるひとつであるが、それらは、草書をさらにくずした女手の文化だといってもいい。

古今和歌集以後から鎌倉時代はじめにかけての、かな書きや和様の書を「古筆」とよんで尊ぶが、かなの美が頂点に達するといわれる平安後期がその主流となる。古筆には、日本語のデザインを語るうえで欠かせない重要な要素がふたつある。「連

くずし・かしげ・ひょうげ

行書や草書など中国の書の臨書以外で、日本でくずし字がみられるのは、あて字の箇所を漢文部分と区別するためにくずして書かれるようになってからといわれ、おおよそ六五〇年ごろにはじまったとされる。それ以前から、くずしたり、かしげたりする慣習があったのかどうかわからない。ただ、縄文土器を見ても、少なくとも織部茶碗のような「ひょうげ」は見当たらない。ちょっと変なもの、普通でないさまが愛好されるのは、「普通」というものが確立され、それがある種のストレスを生んでいるからである。六五〇年といえば、飛鳥朝において日本が国家の体をなしてきたころで、都に人が集まり人間関係も複雑になった。私はかねてから和様は都市の文化だと考えている。正格ではなく破格を好む美意識には、都会的な屈折を感じるのである

綿」と「散らし」である。

連綿はつづけ字といった方がとおりがいいだろう。二文字以上が連続して書かれるかな文字のことである。連綿については、美意識の発露という側面が強調されているが、一種の記述法として生まれたと考えられる。一方「散らし」は、文字の配置のことをいう。文字のならびを揃えるのではなく、紙面のなかに散らして書く。文字もまっすぐにはならばないし、場合によっては読み順どおりにもならばない。代表的な古筆から、「連綿」と「散らし」をみていこう。

言葉を分かち書く[高野切]

古筆を代表する書に「高野切」がある。「切」とは断片のことで、もとの巻子や冊子の一部が切られたかたちで残っているもののことをいう。桃山のころ、豊臣秀吉ら新興の武士が、蒐集のため冊子本や巻子本から和歌を切り取り、茶の席の掛け物などに用いた。以降、鑑賞の対象となった古筆は、大名や茶人によって切断されることになる。高野切は、古今和歌集を写した現存する最古のもので、女手を代表する書跡であり、お手本のような美しい連綿体をみることができる（40頁参照）。

古事記では、歌謡は一字一音式で書かれ、万葉集でも防人歌や東歌は一字一音式で書かれている。古今和歌集も、ほとんどが一字一音式である。第一巻、春歌上の一首め、在原元方（ありはらのもとかた）の歌を例にとってみる。

としのうちにはるはきにけりひととせをこぞとやいはむことしとやいはむ

文字を一律にならべればこのようになる。一見しただけではなんだかよくわからない。文節にしたがって分かち書きをしてみよう。

としのうちに　はるは　きにけり　ひととせを
こぞとや　いはむ　ことしとや　いはむ

これならひらがなばかりでも意味はとれるだろう。連綿はこのように、続けて書くことによってかたまりをしめし、読みをたすける役割があったと思われる。もちろん、文節ごとにきれいに区切られて書かれているわけではないが、分かち書きの萌芽とみることもできる。また、複数のかなの使い分けには、明確なルールがあるわけではなく、規則性を読みとることはむずかしい。しかし、昭和戦前にいたるまで変体仮名が残ることを考えれば、なんらかの必然があったはずである。連綿によるかたまり、改行、変体仮名（もとになった漢字で表記）を反映させてならべてみよう。

東し　のう　ち尓　はる盤　支尓　介利ひと
〻勢　を　こ曾とや　い者む　ことしとや　い者　無

これは高野切第一種をもとにした表記で、筆者が変われば表記も変わる。たとえば

元永本では、このようになっている。

とし　のうちに　者るは　き尓 介利
　　　　　　　　　　　　（に）（けり）

飛　とゝ　せを　こ曾とや　い　者む　こと
（ひ）　　　　　（そ）　　　　　　（は）（む）

しとやい　者無
　　　　　（は）

古今和歌集　巻第一春歌上第一首
高野切[右]と元永本[左]の比較
元永本は一行目と二行目でページをま
たいでいる

和歌集には、撰者の意図が多く反映されている。同じように、和歌を写すときは、筆者の解釈により書かれる。歌のひとつひとつを忠実に再現するというより、どのように見せるか（読ませるか）の主体は、あきらかに撰者や筆者にある。これは、過去のものや、作者不明の歌を編むからではない。作者という個や、撰者、筆者という個が希薄だからである。個にこだわらないから、逆に、一個の解釈や批評をうけいれ、活かすことができる。それはもちろん、宮中という共通の価値基準と高い教養をもつ比較的小さな共同体だからこそなしえたことなのかもしれない。こういった表現のありかたは、「本歌取り」や「うつし」といった日本独特の表現様式に昇華し、私たちのデザイン感にも深く根づいている。

ひらがなは表音文字である。もとは漢字だといっても、一文字だけでは意味をなさない。アルファベットのスペルのように、連綿による文字のひとかたまりが、視覚的に意味をささえていたのではないか。一字一字が独立して書かれる男手とは違い、連綿こそが女手の書きぶりであると考えれば、連綿が成立してはじめて、新生日本語が完成したといっても過言ではない。

かしぐ空間 [三色紙]

現代に置き換えて「連綿」を文字組みの問題であるとすれば、「散らし」はレイアウトにかかわる問題だ。レイアウトとは配置や割付のことと考えがちだが、単に紙面構成上の工夫ではない。何も置かれていない空間にも意味をになう構造を与え、言葉と

本歌取り

和歌や連歌などで、有名な古歌（本歌）を意識的に取り入れて作歌する技法。たとえば秋の歌を本歌として恋の歌を詠めば、秋の寂しさと重なる恋の切なさを表現することができるなど、歌に深みを与えることができる。本歌取りは平安中期にはじまり、新古今時代に盛んに行なわれた

うつし

「うつ」というのはまったく空っぽの状態のことで、空、虚、全といった漢字をあてている。何もない場は何かが生まれてくる場でもあり、子宮やモミやさなぎの殻など、いのちの宿る「うつなる場」でもあった。こういったうつの場にあらわれることが「実在＝うつし（現し、顕し）で、無から生まれてくるのではなく、何かが転じて「あらわれてくる」と考えられていた。そのように、描き写すことによって別のところにあらわれることから「うつし（移し、写し）の概念が生まれた

言葉の関係を位置関係に置きかえて構築する技術である。

散らしの典型がよくあらわれているのは、三色紙だといわれている。三色紙というのは、「寸松庵色紙」「継色紙」「升色紙」の三つをいう（34—37頁参照）。もとは冊子本だったが、断簡となったかたちが方形だったので色紙とよばれるようになった。寸松庵は保管されていた場所の名、継色紙、升色紙はそれぞれ切られた姿形から名づけられた。

何度も書くが、女手は男手つまり漢文への対抗文化であり、アンチテーゼである。垂直水平に規則正しく等間隔でならぶ漢文に対して、女手は、天地にのび、左右にかしぐ。ひらがなには左右対称の文字もないし、中心がとりづらい。たとえば、「すしをくう」と左右に重心がゆれる文字列のバランスをとるには、升目型に文字をはめたのではかっこうがつかないのである。詳しくは五章にゆずるが、明治において日本語は、漢文への揺り戻しがおこり、明朝体の輸入や金属活字の普及もあって、ひらがなも升目にはまるように変形されていった。「す」のカウンターは丸く大きくふくらみ、「し」は釣り針のように曲がり、「を」は下部がふくらみ、「く」と「う」は横に引きのばされた。本来は、まっすぐに書くことすらむずかしいはずなのだ。

さて、「寸松庵色紙」における散らし書きについて、造形から分類してみると、大きく、文字ブロックがひとつのものとふたつのものに分けることができる。文字ブロックがふたつあるものは、天地、あるいは左右、また対角線上に振りわけられている。これは空間をつくるための措置と考えることができる。

たとえば、対角の両端に文字ブロックを置くことによって、紙面の中央に空間が生じる。通常は文字を追い、空間を無視するものだが、どこに文字ブロックを置いたとしても、文字の流れが空間に視線を誘導する。だから、どこに文字ブロックを置いたとしても、文字を置くことで生まれる文字以外の空間を意識させることができ、見る側も空白もふくめて文字のスペースとして〝読む〟ことになる。

文字ブロックそのものは行頭に特徴があり、三つに分類することができる。行頭がだんだん下がっていく左下がりの稜線を持つもの。全体に高低がある山型やM字型のもの。行ごとに交互に上下するもの。もちろん、行末にもそれはあらわれるのだが、行頭に、より顕著である。それぞれの行は、かしぎ、ゆらぎ、くずれながら綴られる。文字の流れ方はおもに二通り。並行に流れるものと扇形のものである。これらの組み合わせで、いわゆる非定型とよばれる造形があらわれる。

散らし書きのキーワードをあげるなら、〝対抗空間〟〝非対称〟〝非定型〟、さらに〝かしぎ〟〝ゆらぎ〟といったところだろうか。

では、そういった文字の造形がどのように言葉とむすびついたのか。古事記を編纂した太安万侶は、和語を漢字で記述するに際して、《已に訓によりて述べたるは、詞心に逮ばず、全く音をもちて連ねたるは、事の趣更に長し》と苦心の要因を述べていることは先に述べた。この悩みは、新生の日本語文字であっても「かな」が「かりな」であるかぎり、つきまとう悩みであっただろう。なぜ、リニアな音声をリニアなまま書きとるのではなく、配置した空間もふくめて読む術が発達したのか。それは、無文

寸松庵色紙にみる散らし
空間の分割法、字配り、リズム……どれをとっても、現代にも応用のきく空間処理である

字文化の倭語を文字で記すとき、どうしても抜け落ちてしまうものをすくい上げよ

うとしたからなのではないだろうか。失った抑揚や発音、拍、身ぶり手ぶりにかわる

"ふり"が散らし書きによるレイアウトなのだ。そう考えると、突如としてあらわれ

た（ようにみえる）高度な空間処理の感覚にも合点がいく。

三色紙に先駆ける『元永本古今和歌集』（33頁参照）には、ページを繰るにつれ、行

どりや文字のウエイトと大小を変化させていく高度なレイアウト上の工夫がみられ、

下巻では、左右ページにまたがる見開き構成の散らしをみせる。また、『源氏物語絵

巻』では、内容にあわせ、行間や墨の濃淡をかえ、まさに物語るように文字が書かれ

ている。文字の書きぶりが内容と呼応しているのだ（38・39頁参照）。現代では逆に感

情や情景は挿絵にまかせ、活字の文字は平板で無機質だ。絵と文字がいつのまにか逆

転している。

「散らし」は、記されている言葉をリニアに読んでいくだけではなく、配置や書きぶ

りをもふくめて意味をとる視覚的な読書を育てた。音声を採譜するように文字にする

のではなく、書かれた言葉を話すグラフィカルな言語だからこそできたことなのだろ

う。言い方を変えれば、他国の文字にゆだねた無文字文化が、抑揚や身ぶりにかえて

手に入れた"文字による表現"が花開いたのである。

絵と文字

和様の構図

散らし書きによるレイアウトは、和様の構図の大きな流れとなって、書だけではなく、絵画や工芸にも影響を与えていく。破調やくずしが日本人の美意識の源流にあるとしても、空間を重視する流れるような構成美は、散らし書きによって生まれたといっていいだろう。たとえば、桃山から江戸初期にかけて活躍した俵屋宗達の『舞楽図屏風』は、広く知られていた舞楽の図柄をそのまま用い、それを構成することによって緊張感ある画面をつくっている。また、宗達が料紙下絵を描き、本阿弥光悦が揮毫した色紙を、桜山吹図の上に貼りあわせた『桜山吹色紙貼付屏風』は、まさに散らし書きのコラージュのような構成の妙をみせている。

古来、日本において、文字と絵はさほど遠いものではなかった。平安時代の物語は、絵合、挿絵、絵巻をふくめてほとんどが絵画化されており、総称して「物語絵」とよばれている。物語は、後宮生活を背景にした女手の文化であり、こういった女性を主体とした物語絵を「女絵」という。やはり『源氏物語絵巻』がその代表格だろう。一方、『信貴山縁起絵巻』など、説話を題材にとった絵巻もあり、のちに「男絵」とよばれる。これは、女手・男手に対応させたおよび名であることは間違いなく、和歌・漢詩との照合わせでもあるのだろう。

宗達派　桜山吹図色紙貼付屏風【左頁】

十七世紀前半

寛永の三筆に数えられる能書家の本阿弥光悦は王朝文学を復興した文化的指導者であり、俵屋宗達は出自や生没年など不明なところも多いが、後年に大きな影響を与えた江戸初期を代表する絵師である。また、平安時代末期に隆盛を極めた料紙装飾のさまざまな技法を復活させたことでも知られる。その宗達が料紙装飾を手がけ、本阿弥光悦が古今和歌集の歌を書写した色紙を貼り合わせた屏風である。屏風下地の『桜山吹図』は後年に宗達の弟子が描いたものと考えられている。色紙の貼付けを行なったのも同様に宗達の弟子だったと思われる。みごとに和様の構図が実現している

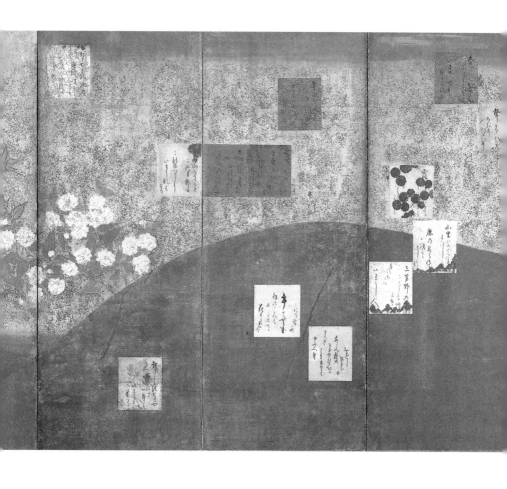

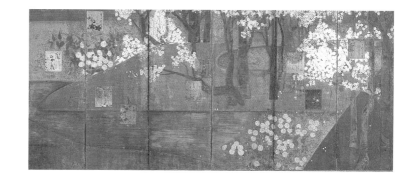

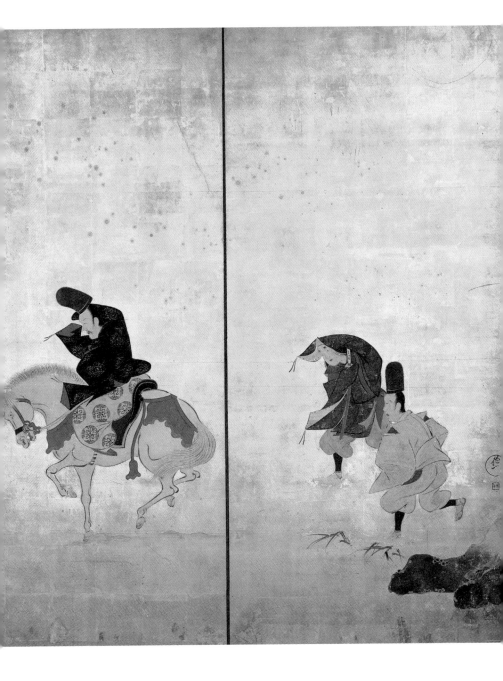

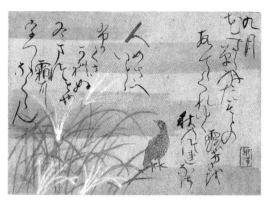

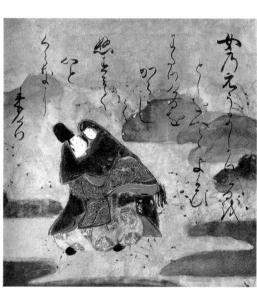

酒井抱一　佐野渡図屏風〔右〕
十九世紀前半
「新古今和歌集」におさめられた藤原
定家の歌「駒とめて袖うちはらふかげ
もなし　佐野のわたりの雪のゆふぐ
れ」を描いたもの。川の流れや岸の描
写を省いてつくった金地の広い空間は、
人物の心理描写でもあり、歌の情景を
招きいれるスペースでもあり、なによ
り歌から抽象された風景である

尾形乾山　鶉に薄図（十二ヶ月色紙のう
ちの九月）〔上〕　十八世紀前半
月次（つきなみ）を画題とした、やま
と絵の流れを継ぐもの。藤原定家の和
歌に絵を配したこの「十二ヶ月色紙」
は、乾山最大の傑作とされており、書
画一体の極致ともいわれている

伝俵屋宗達　伊勢物語図色紙〔六段芥
川〕〔下〕　十七世紀前半
俵屋宗達と弟子たちによる制作と考え
られている「伊勢物語図色紙」のうち
の一点。古典的な物語絵を踏襲してつ
くられている

〇五三

物語同様、和歌も絵と密接な関係にある。九～十世紀、唐絵から独立して「やまと絵」が生まれたとき、その画題とむすびつく和歌を書きこむのが一般的だった。高くそびえる山岳に霞がかかる仙郷……といった中国のことがらをひいた唐絵に対して、四季や名所絵、月次（毎月の行事や風物）などがやまと絵の画題で、花鳥風月、雪月花といった和様文化の主流をなす概念はここにはじまったものである。やまと絵も、和歌やひらがなと同じように、唐からの文化的独立の象徴であり、自前の文化の代表であった。

歌と絵を有機的にむすびつけることによって、ある意味や情緒を伝える。平安人は、そういった歌と絵の相互関係で成りたつ表現を愛好した。のちに「歌絵」とよばれるものである。そこでは、絵と歌は互いに本歌取りのような関係にあり、和歌に対する教養はそれを理解する上で必要不可欠なものだった。

文字絵の趣向【葦手】

歌にかかわる文字の中には、絵になってしまったものもある。「葦手」である。「手」は女手などと同じ用法だが、転じて書体の意味だと考えればよい。草仮名を葦の葉になぞらえたところからその名前がついたという。辞書には戯書きとも文字絵ともあり、「へのへのもへじ」などの文字遊びとの関連も指摘されているが、葦手の明確な説明はむずかしい。歌と文字と絵が一体になったもの、といえばいいだろうか。

菊花双鶴葦手絵鏡【左頁・上】

十四～十五世紀

「露ながら　をりてかざさむきくの花　おいせぬ秋の　ひさしかるべく」（『古今和歌集』紀友則）を絵にあらわしている。菊の間に「久か流」の三文字、双鶴の間に「べく」の二文字が意匠化されている

千歳蒔絵硯箱蓋表【左頁・下】

十五世紀

「春くれば　やどにまづさく梅の花　君がちとせの　かざしとぞみる」（『古今和歌集』紀貫之）を題材にした蒔絵意匠。梅の木の幹部分に「君」「賀」、岩に「千」「と」「せ」の葦手が見られる

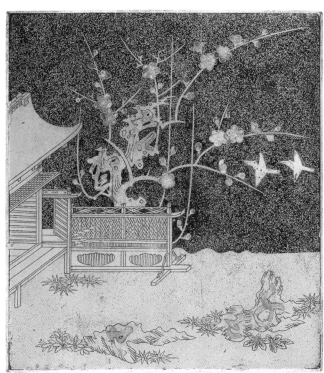

葦手をとりいれた絵を「葦手絵」という。和歌や漢詩からとられた文字は、葦手となって水の流れや葦、岩、水鳥など、その景の中にひそみ、絵に歌を投影させる。葦手絵は長く愛好され、近世に入ってからも蒔絵や着物の意匠として好まれた。

文字が絵に変化する様子は、伝藤原公任（ふじわらのきんとう）の『葦手歌切』にみることができる。「あ」や「ぬ」が葦の葉のように書かれ、「や」はあきらかに鳥として描かれている。「の」をその背景、たとえば山にかかる月とみたてれば、歌の中に一幅の絵画をみることができる。歌絵が本歌取りであれば、葦手絵は「掛詞」や「縁語」のようなものなのかもしれない。

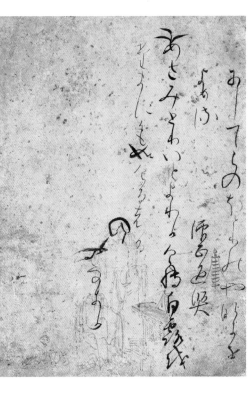

尓（に）してらの本（ほ）と利能（りの）や那支（なぎ）を
よめ流（る）　僧正遍照（そうじょうへんじょう）
あさみと利（り）いとよ利可介（りかけ）て白露越（を）
たまに毛（も）ぬ个（け）る者（は）
や奈支可（なぎか）
の

伝藤原公任　葦手古今集切
十一世紀中頃
「あ」「ぬ」「の」「や」の四文字は文字を絵画化した葦手になっている。左は「の」「や」の部分

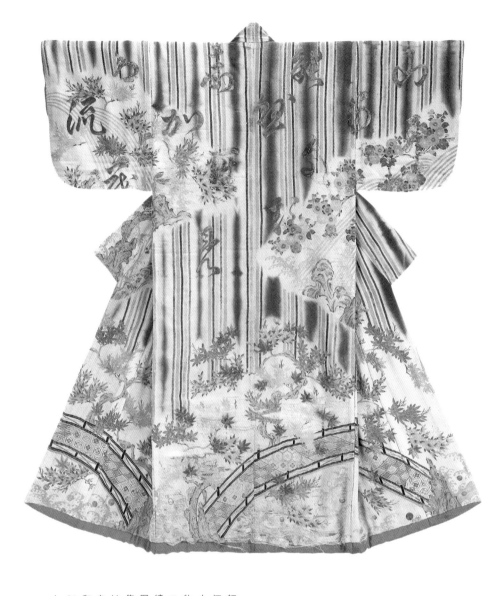

紅葉に縞文字模様小袖
江戸時代中期

小袖はその名のとおり、袖の小さな着物のこと。平安時代は上層階級が身につける下着であったが、室町以降、刺繍や絞り染めで飾られ、表着になった。

図は、流水をあらわす縦縞に古今和歌集の「山河に　風のかけたるしがらみは　流れもあへぬ　紅葉なりけり」をあしらったもの。江戸時代中期以降、和歌をモチーフにした文字文様が盛んにつくられた。武家の女性が文字に親しみはじめたということか

紙のデザイン [料紙装飾]

もうひとつ注目しておきたいものに、「料紙装飾」がある。料紙とは用紙と考えてもらえばいいのだが、平安時代には、料紙に雲母や切箔を刷りこみ、文様を描いたり色に染めるといった豪華な装飾をほどこした紙がたくさんつくられた。技法は、染め、漉き、描き、蒔き、刷りなど多彩で、破れ継ぎ、切り継ぎ、重ね継ぎなど、料紙と料紙を継ぎあわせ、紙そのものを構成する技法も編みだされた。

紙は、紀元前一七〇から一四〇年ごろに中国で発明されたもので、日本に製紙法が伝わったのは推古十八年（六一〇）、高句麗から日本書紀には記されている。紙そのものの伝来は定かではないが、中国の冊封体制下に入ったころから、何らかのかたち（書記材料、包装材、呪術的なもの）で紙にふれる機会があったと考えられる。

東大寺切　三宝絵

保安元年（一一二〇）

「三宝絵」は、永観二年（九八四）に、冷泉天皇第二皇女の尊子内親王のために源為憲が仏・法・僧の三宝を平易に解説した仏教の教養書で、この東大寺切は最も古い貴重な写本。料紙は白い具に雲母摺りで、花菱七宝文などの公家が装束や調度につけた有職文様がデザインされている。オーソドックスでシックながら気品がある

要たわ可ぬ
者類尓あへと无
木者
むもれ
も衣も末佐ら亭
とし邊
ぬ類可那

要たわ可（えはるに）
者類尓あへと无（もき）
木者（はは）
むもれ
も衣も末佐ら亭（えもまさて）
とし邊（るかな）
ぬ類可那

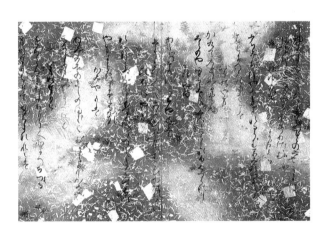

西本願寺三十六人家集

天永三年（一一二二）
藤原公任が選定したとされる三十六歌
仙の家集（個人の歌集）を集成したもの
で、白河上皇六十歳の祝賀の際に献上
された調度手本である。切継ぎや破り
継ぎなど高い技術力を発揮し贅を尽く
した多種多様な料紙装飾は美しさの頂
点を極めている。西本願寺に伝来する
ことより「西本願寺三十六人家集」と
よばれる

重之集〔上〕
波文様の唐紙を破り継ぎした大胆さと
葦と舟を描いた繊細さが溶け込む機知
にあふれた料紙装飾。散らし書きが加
わることでいっそう美しさを増し、書
と紙が拮抗している

躬恒集〔下〕
金銀の切箔や村濃染（同じ染め色で
濃淡をつける技法）による料紙装飾は、
三十六人家集の中でもひときわ豪華で
ある

平安王朝生活の中では、すでに紙は日常のものであった。屋敷の中には、ついたて、屏風、障子、女性の生活では、花紙、化粧紙、髪を結う元結いなど、日常の身だしなみに欠かせないものになっていた。写経、消息や和歌をしたためる紙はもちろん、折り紙もすでにあったという。調度や贈答品には輸入の「唐紙」を使ったようだが、平安前期にはすでに、日本独特の製紙技術である「流し漉き」が生まれ、唐や高句麗の紙よりも薄くて丈夫な紙が漉けるようになっていた。唐紙に対する「和紙」である。とくに日本だけで使われた雁皮を原料とした雁皮紙は、薄くて艶があり、流麗なひらがなにもよくあい、さまざまな色に染められ、使われた。

和製唐紙も多くつくられ、料紙に使用された唐紙のほとんどは和製と考えられている。しかし、模造というわけではなく、雲母と具（顔料に胡粉を加えたもの）で唐風に文様をつけた紙を「からかみ」とよんだ方が実情に近いかもしれない。

僧侶と男性貴族の一部しか用いていなかった料紙を後宮の女性たちが使用するようになったことは、その加工にも大きな影響をあたえ、さまざまな料紙装飾が生みだされた。そこから、歌や物語にあわせて紙をえらぶといったようなデザイン上の創意工夫が生まれたのだが、宮廷文化の終焉とともに豪華な料紙装飾は姿を消していった。

そこからおおよそ六百年の時を経た江戸初期、料紙装飾と「からかみ」は復活し、本阿弥光悦らの書の料紙になるとともに、「嵯峨本」の紙としても使われた。桃山の紙師たちは、平安時代の料紙装飾を継承するだけではなく、新しいデザインをおこし、日本の印刷の黎明を飾る美しい本の数々をつくりだしたのである。

素性集（唐紙）
平安時代
白雲母、黄雲母で刷り出した美しい唐紙に書写した古写本

元永本古今和歌集　上巻見返し [左頁]
元永三年（一一二〇）
古今和歌集全巻揃い最古の写本である
元永本は豪華な料紙で知られる。図は前見返し（上）と後ろ見返し（下）。前見返しでは赤茶と鬱金に染めた紙に金銀の切箔や砂子を蒔き、後ろ見返しでは唐風の型文様を雲母で刷り出した紙をみることができる

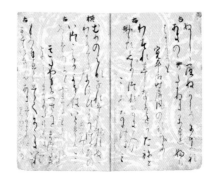

○六〇

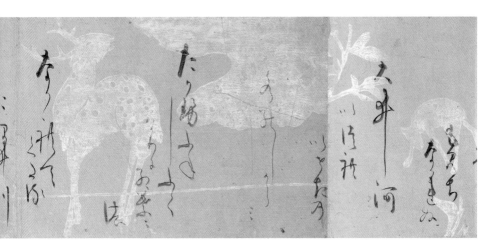

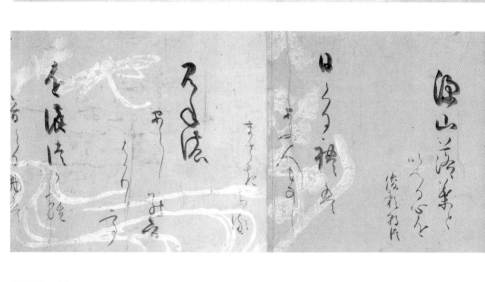

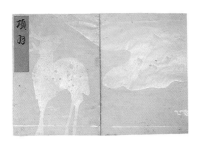

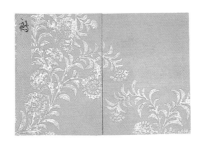

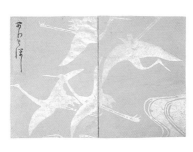

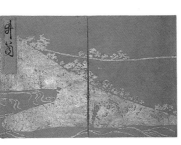

嵯峨本 観世流謡本 表紙
慶長年間（十七世紀前半）
（上から）自然居士、項羽、鵺、
ありとほし、井筒

三章　女手の活字

民間出版のはじまり

連綿のリズム【嵯峨本】

「嵯峨本」は、慶長年間（一五九六─一六一五）に角倉素庵が中心となって制作、出版した書籍の総称である。角倉の拠点である京都嵯峨にちなんで嵯峨本というが、本阿弥光悦の協力があったともいわれ、角倉本とも光悦本ともよばれている。

開版者である角倉素庵は、京の豪商、角倉了以の子である。了以は海外貿易商で、角倉船と称する朱印船をもち、安南（現ベトナム）との交易や高瀬川の開削などの土木事業で巨富を得て、京の三長者に数えられた。素庵も父から事業を引きつぎ、海外貿易などを行なう資産家であり、藤原惺窩や林羅山に学んだ学究の人でもあった。

光悦は、刀剣の研ぎ、拭い、目利き（鑑定）を家職とする京都の町衆、本阿弥家に生まれた。光悦は家業につきつつも、書や工芸に才を発揮し、近衛信尹、松花堂昭乗とともに寛永の三筆に数えられる。当時の京都は、応仁の乱など度重なる戦で荒れてはいても、古都から近世都市に変貌しつつある活気と繁栄があり、町衆とよばれる商人層が力をふるっていた。洛中の中心、小川（現上京区小川）に拠点をもつ本阿弥一族は、その中でも名家中の名家であり、素庵や光悦は上層町衆とよばれる特権クラスとして、公家や武家とも深い親交をもっていた。

この二人に加わって、経師の紙師宗二が料紙づくりの中核を担った。宗二は、平安

嵯峨本

京都の豪商、角倉素庵が出版した私家本で日本の民間出版の先駆け。素案が住んだ京都洛西嵯峨にちなんで嵯峨本とよばれた。物語本、謡本などを出版し、王朝文化復興の一翼を担った。また、平安期以降途絶えていた料紙装飾を復活させ、画題や絵柄に新たな意匠を施して書物の美を創造した。文字は光悦流の連綿木活字で刷られている

観世流謡本『大原御幸』［次見開き］

慶長年間（一六〇〇頃）
謡本は能の謡曲の譜本で、能の演者だけではなく一般の人も楽しんだという。観世流のものが一番多く出版されており、嵯峨本の謡本（光悦謡本）も観世流のもの。その中でも『大原御幸』は、ウサギやススキが目を引く料紙装飾の美しさに定評がある。ちなみに光悦は、観世黒雪の書の師であった

朝のからかみを単に復刻するのではなく、竹、蔦、鹿などの新しい画題を配し、高度な加工技術によって新たなからかみをつくりだしていった。雲母模様の下絵筆者は、一般に宗達説をとることが多いが、宗二を中心とする市井の職人説も捨てきれないところである。

美しい料紙装飾が目をひく嵯峨本だが、もうひとつ大きな特徴がある。活字印刷されていることである。嵯峨本に用いられた活字は木製の連綿体活字（連刻木活字）で、光悦流の書風で書いた文字を版下にして木版におこし、版木を切って活字をつくったと考えられている。実物が残っていないので正確にはわからないが、左右幅はそれぞれ等しく、天地は一定のピッチをもって整数倍でつくられていた。

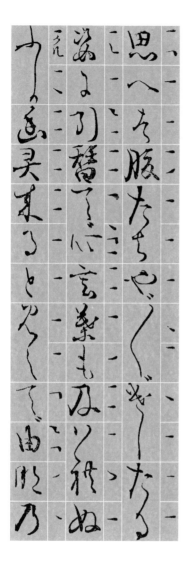

連刻木活字（連綿体活字）の模式図
流れるような連綿体だが、実は均等ピッチで組まれている。しかし、完全な均等字送りがみられるのは、光悦が版下を書いたと伝えられる光悦謡本（の中でも特装本）など、第一種のものに限られる。図は『冨士太鼓』より抜粋し、模式化した

玉松枝は咲そくや　池乃藤浪

友うけてしもゝ傳へしまち

うは小きき菜隠き乃重様初も

よしなめほとりやく猴琶ふ

下さ猴を気と頼重ふうけまくも

ふたしん川ほほんゆき菜乃

庵の志リ乃裡もきへ菜ん片

今宵風のやさへ来の住居哉

思ひ侘も深山乃奥の住居して

雲井の月を詠所て三世尊

うき世に思郁小山山里乃

澄雲遊くもきうさうらん

近房を主人乃下をしのゝ院を

玄々乃を稼尺を引は沈く

植字は、文芸ものは半葉（一頁）におおよそ九行、十六から十七字詰めで組まれており、ピッチが不揃いなものもある。一方、謡本は七行十三字でピッチが揃っている。ちなみにピッチは約十五ミリで、これはいわゆる文字サイズにあたる。行数が少ないのは行間に節付を組むからである。

いずれも一字一活字を全角として、連綿の場合は二字で二倍、三字で三倍というように整数倍でつくられている。一字で二倍、二字で全角、三字で二倍、あるいは四字で五倍など変則のものもあり、実際の行あたりの文字数はこれによって動く。

均等字送りや連綿を整数倍でおさめるのは組版上の制約なのだが、それが逆に、ひらがなの特徴であるくずしやゆらぎに数理的なリズムをあたえ、連綿体活字独特の美しさをつくっている。

活字伝来

嵯峨本がつくられた寛永年間（一六二四—四四）は、織田信長と豊臣秀吉によって天下統一が成しとげられ、徳川幕府によって鎖国令がだされるまでの、自由闊達な空気と創造的気運がみなぎる中世から近世への転換期であった。その主体となったのは、戦乱の世を生き抜いた新興の大名であり、彼らとつながった豪商たちである。信長、秀吉が寺院勢力に徹底的に打撃をあたえ、あらゆる分野から仏教色を減退させたあと、自由で世俗に満ちた都市の支配層は衣食住に豪華を競い、美術工芸や芸能、生活に重点をおく文化をつくりだした。建築には障壁画、調度には蒔絵、衣装は小袖、芸能で

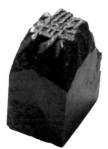

李朝朝鮮の銅活字（レプリカ）

はかぶき踊りと新鮮味豊かで、信長や秀吉もすぐれた工人に天下一の称号を与えるなどして保護につとめた。また、茶の湯に代表される美術芸事を通じて、公家、武家、商人といった階層の区別なく人びとが交流する時代でもあった。

世界史レベルでみれば大航海時代の終わりごろにあたり、略奪と植民の手はすでに日本にも伸びていた。対する秀吉の外交政策も積極的で、京、大坂、堺などの豪商が海外貿易を熱望していたこともあって南方への進出をはかるが、強硬な政策があだとなり、朝鮮や明との戦端をひらくこととなる。朝鮮侵略を企てた文禄・慶長の役も、結局、秀吉の死によって劣勢のまま全軍撤兵。その失敗は、そのまま豊臣政権の崩壊につながったといわれる。それでも、二度にわたる長き戦いは、文化的に多大な影響をもたらした。銅活字や活字印刷術の伝来もそのひとつである。

当時、朝鮮は印刷先進国であった。一四〇三年に癸未字とよばれる銅活字を鋳造して以来たてつづけに活字をつくり、政府の刊行物などに利用していた。日本でも、公家、僧侶らの知識層は室町の終わりごろから朝鮮伝来の書籍に接しており、活字本の存在も知っていたと思われる。朝鮮侵攻のころには、帯同する医師などの間で、すでに活字に対する興味が高まっていたのではないだろうか。

文禄元年（一五九二）、小西行長、加藤清正ら日本軍は、漢城（現ソウル）を占拠した際、書籍や数十万本ともいわれる膨大な活字、印刷道具類を略奪し日本に持ち帰った。印刷技術者もいっしょに連れ帰ったのか、翌文禄二年には後陽成天皇の勅命で、朝鮮銅活字によって『古文孝経(こぶんこうきょう)』が印刷されたと伝えられている。

古文孝経（慶長勅版）

慶長四年（一五九九）

後陽成天皇が命じて刊行させた慶長勅版のひとつ。威風堂々とした大型活字は木活字と推定されている。朝鮮より持ち帰った銅活字と印刷機器一式を後陽成天皇に献上し、それらによって印刷したとされているが、この原本はいまだみつかっていない

〇七一

しかし、その二年前の天正十九年（一五九一）に日本最初の活字印刷がなされていた。イエズス会の巡察師であるアレッサンドロ・ヴァリニャーノが持ってきたグーテンベルク式の印刷術による『サントスの御作業の内、抜書』（ローマ字書き）である。いわゆる「キリシタン版」とよばれるものだ。同じころ刊行された『どちりいなきりしたん』のように、ローマ字本と国字本（ひらがな漢字混じり文）の二種つくられたものもある。

ローマ字本は欧州人の日本語学習のため、国字本は日本人信徒用である。

当時のキリスト教社会では、ローマ法王の名の下に、世界の西側をスペイン、東側をポルトガルがおさめることになっており、植民地化の先兵の意味もあって、アジアでの布教活動が活発化していた。日本における出版事業もその一環である。

当初、信長が寺院勢力打倒をにらんでキリスト教を積極的に保護したため、キリスト教は南蛮文化とともにめざましい普及をみせたが、九州を中心に布教をめぐるさまざまな紛争がおこり、天正十五年（一五八七）、秀吉によりバテレン追放令がだされた。

しかし、徹底されることはなく、慶長十七年（一六一二）に江戸幕府によって禁教令が発布されるまで布教活動は続けられた。その二十数年の間にキリシタン版として百種ほどの本が刊行されており、印刷は長崎、天草、加津佐などで行なわれた。

キリシタン版は、ローマ字本と国字本に分けられ、端物にはカタカナを使ったものも見られる。ひらがなには草書の漢字を合わせ、カタカナのものには楷書が使われている。ひらがなは草体をさらにくずした文字でカタカナは万葉仮名の一部をとった省略文字というその発祥から考えれば、書体の使い分けは適切だ。

ぎゃ・ど・ぺかどる（キリシタン版）

慶長四年（一五九九）

漢字とひらがなの国字本だが、欧文や記号も混ざっている。大きい○は、段落頭のしるし、小さい○は、句読点。○Xのような記号はキリストをあらわす。キリシタン版は、嵯峨本に先駆ける連刻活字の印刷物でもある

Qui sequitur me, non ambulat in tenebris, sed habebit lumen vitæ. Joao. 8.

第一

御主(おんあるじ)ゼズキリシトの御(おん)のたまはく、我につきたてまつる人は、くらきやみをあゆまずして、いのちのひかりをえんと、おもひよ

り。ここにおいてキリシトの御(おん)あとをしたひ、其(その)御(おん)ゆきむかふせきと御(おん)かたりごとをともしたてまつらんと

すゝめのこせらるゝぜんそんぎ（善存義）と、ここに御(おん)せきをとられんぎと、わがこのみ

第一のがくもんともべし。○此(この)御(おん)のたまふことを

すぐせんとまり。善のみちにいちらんたらん人、まことにかくれたる天の

めぐみことがべし。○まことに、おほくの善人の、たび〳〵の御(おん)

かん〴〵にほどくれ、くやうんすれども、善せ里をを

すくにをさまず。其(その)御(おん)の御(おん)けと〳〵わぢはひならぬ々の

身出とがとあちにひふくせんべり。〳〵くれたもごめづいも志ぬいこと

ぐ〳〵まひと〳〵しならんとふげくだ〳〵〳〵。おろくんぬつうさによて

ちかめでの作(つくり)よいせうとそむきならうぎけんよいせうれたくきゆめを

ろんじてをあゆめのをきぞ。○海(うみ)とふこびへらことだべ善人を〳〵ぐ〳〵き

十六世紀末において、ひらがなを楷書で書くことは考えられないことであり、同様にカタカナを草書で書くこともなかった。日本の文字と書体は分かちがたくあったのだ。キリシタン版のひらがな活字には連刻のものもあり、嵯峨本や謡本の連刻活字にも影響を与えたといわれている。

日本独自の活字による出版事業は、後陽成天皇の勅命による「慶長勅版」がそのはじまりといわれる。大型の木活字が用いられ、慶長二年（一五九七）から八年ごろまでにおおよそ十一種が刊行された。慶長四年（一五九九）には、徳川家康が伏見版『孔子家語』を開版。この伏見版木活字は新彫といわれ、その一部である五万二千三百二十個が現存している。金属活字本としては、銅活字による駿河版『大蔵一覧集』（慶長二十年、一六一五）が最初で、これも家康の命である。

早くから文治による統制を考え、武力制圧から政治的統治へ関心を移しつつあった家康にとって、印刷出版は重要な事業だったのだろう。駿河版銅活字は朝鮮銅活字の直接の影響下に生まれ、キリシタン版のグーテンベルク式活字印刷からも学んでくったものと考えられている。

慶長勅版、伏見版、駿河版は、漢字のみで書かれており、内容も漢文で記されている（伏見版『東鏡』の一部にひらがなとカタカナが散見できる）。これらは、知識層に向けてつくられているからで、少なくとも読み書きに関して和漢バイリンガルであることはあたりまえだったのだ。政治や学問など交易にかかわる場において、漢字が東アジアの共通文字として機能していたことが垣間見られる。

群書治要（駿河版）［左頁・上］

元和二年（一六一六）

徳川家康が駿府に退いた後、林羅山と金地院崇伝に命じて刊行させた書籍を駿河版とよぶ。駿河版は日本で最初に鋳造された金属活字を使用して印刷された古活字本であり、出版の際に総数十一万強の銅製活字がつくられた。

『群書治要』は、唐の太宗が編纂したものであるが、遣唐使によって日本に伝わり、以後帝王学の書として尊重された

標題句解孔子家語（伏見版）［左頁・下］

慶長四年（一五九九）

徳川家康が足利学校第九代学頭の三要元佶に命じ木製活字をつくらせ、慶長四年から十一年にかけて京都伏見の円光寺で出版した古活字版書籍を伏見版という。『孔子家語』や『貞観政要』等が刊行された

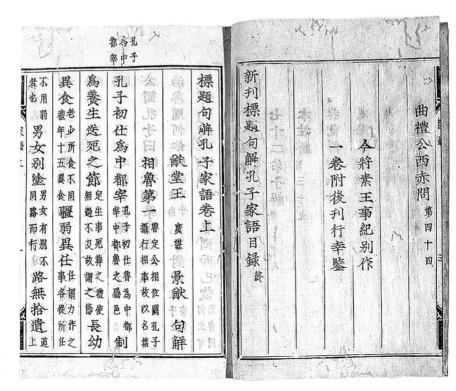

行自立者及取服勤更事名行素聞者使共
與威使嚴御史監護其家絕貴戚子弟輕薄
實客如此左右前後莫非正人使共論議於
前但道古今孝子慈親忠臣事君及思慮改
過之比日聞善道庶幾可全昔太甲有罪放
之三年思庸克復為殷明王又魏明帝因母
得罪廢為平原侯為置家臣庶子文學皆取
正人相匡矯事父以孝聞於天下

于今稱之李斯云慈母多敗子嚴家無格虜
由陛下驕遁使至於此庶其受罪以來足自
思改方今天下多虞四夷未寧將軍伺國隙儲
副太事不宜空虛宜為大計少復停留先加
嚴誨若不悛改弄之未晚也臣素寒門不經
東宮情不私過也當備近職輒具棺絮伏須
之誠皆為國事臣以死獻忠輒同閨寺悾悾
刑誅書御不從遣前將軍司馬送太子幽于

新刊標題句解孔子家語目録 終

今將素王事紀別作
一卷附後刊行幸鑒

曲禮公西赤問 第四十四
三

標題句解孔子家語卷上

相魯第一 句解

孔子初仕為中都宰

為養生送死之節

異食 老少所食不同 疆弱異任

不用羸 男女別塗

嵯峨本以前のひらがな（かな漢字まじり文）による出版は、中世の整版本にさかのぼってもほとんど見あたらない。書籍としては、元亨元年（一三二一）の『黒谷上人語燈録』があるぐらいで、カタカナ本を加えても『夢中問答集』（康永元年、一三四二）、『鹽山和泥合水集』（至徳三年、一三八六）、それに室町中期の「御文章」を見るぐらいである。一方、仏典や漢籍など漢文による出版は盛んで、鎌倉末期から室町末期にかけて、京都・鎌倉の五山を中心とした禅僧などによって開版された木版本「五山版」は四百種あまりを数えた。出版文化の発祥という意味でもこの五山版の存在は大きく、袋とじのいわゆる和装本の製本様式もここにはじまっている。

了恵編　黒谷上人語燈録（元亨版）［上］
元亨元年（一三二一）
法然の没後およそ六十年後にあたる文永十一年（一二七四）に、了恵は法然の法語をまとめた漢文体の『漢語燈録』を、その翌年には和文体の『和語燈録』を編纂した。日本で最初にひらがなを使用して刊行された印刷物

義堂周信編　重刊貞和類聚祖苑聯芳集（五山版）［下］
嘉慶二年（一三八八）
鎌倉五山文学最高峰の一人にあたる義堂周信が編集した漢詩文集。詩偈（しげ＝禅宗で詠まれる漢詩）作成の模範として長く重んじられた指南書である

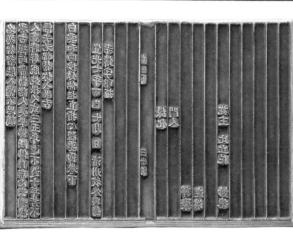

伏見版木活字〔上〕

慶長四―十一年（一五九九―一六〇六）伏見版で用いられた木活字は約十万個とされるが、そのうちの五万二千三百二十個と付属品の一部は、伏見版が出版された京都洛北の円光寺に現在も保管されている。漢字だけではなく記号類や片仮名活字もふくまれているが、片仮名活字を使用した伏見版は現在のところ確認されていない

白雲和尚抄録仏祖直指心体要節
活字組版（想定復元）〔下〕

『白雲和尚抄録仏祖直指心体要節』は、高麗王朝時代の一三七七年に清州の興徳寺で刊行された現存する世界最古の金属活字本で、銅製活字が使用されている。原本は下巻のみがフランス国立図書館に収蔵されている。このレプリカによって、行間に入る罫線が活字をとめるのに必要であったことなど、版のつくり方とデザインが密接な関係を持つことにあらためて気づく

〇七七

うたうことの系譜

中世を政治史的にみれば、公家権力を支えた荘園制度が鎌倉幕府の守護地頭制をへて弱体化にむかい、豊臣秀吉の太閤検地によって最終的に廃止され、武家による封建支配が安定するまでの権力移行の時代である。宮中で栄えた国風文化も、公家とともに衰退していった。古活字以降の印刷メディアにひらがながあらわれなかったのは、莫大な費用を必要とする開版事業に公家が参加できなくなっていたからである。裕福な仏教勢力だけが出版を行なえたのだ。

仏典や漢籍を日本語読みすることで意味をとりやすくした「漢文訓読文(かんぶんくんどくぶん)」は、いわば漢和直訳文である。漢文を日本語で読み下すために、訓点記号とよばれるさまざまな記号を脇にふって読んだ。特に、ふりがなや送りがなや用の文字として、十世紀ごろからカタカナがつくられはじめた。つくられたという表現はふさわしくないかもしれない。万葉仮名を漢字の脇にふるのはスペースやスピードに問題があり、書き手それぞれが、適当に省略して書いていたのだ。十世紀ごろはまだまだ字体が定まらず、今のものに近い字体に統一されるのが十二世紀ごろ、字体が固定されるのは、ひらがなと同じく明治に入ってからのことである。

和文と漢文のボキャブラリーを混用している文を「和漢混淆文(わかんこんこうぶん)」といい、漢字かな交じりの書き方をする。漢字かな交じり文への移行は漢文が起点なのだ。

伝源頼政　平等院切和漢朗詠集[右]

十二世紀前半

和漢朗詠集の断簡であるが、本文の上下に水平に淡墨の罫線が引かれ、朱星と振仮名が施してあることから、学習用か朗詠の手助けを目的に書写されたものと推定できる。このように漢文を平易に読み解く努力から、現在のフリガナや句読点などの記号が育ってきた

高信　明恵上人歌集[左]

寶治二年（一二四八）

鎌倉時代の高僧明恵の十七回忌にあたり高弟高信が書写したもの。カタカナ交じりの和漢混合体は文語や普通文の形式として使われてきたが、ここでは、和歌にカタカナを交えて書かれていることが注目される。右の和漢朗詠集とならべてみると、かな漢字交じり文がどうやってできたのかがよくわかる

精明會浦珠相似斷割異名鋤乃

雖三百盡苦强糶遣土不足解鍬世一

毎句可重讒北陸豈而誇國

昔高尾ノ草庵ニコモリ井ル
アリタ人ノトリヘ
ルニ五月一...

簡単に説明するとこのようになる。

「暖気潜催次第春」という漢詩の一節を、

「暖気　潜催シ　次第ニ春」と読み下し、さらに、

「暖気　潜カニ催シテ　次第ニ春ナリ」まで開いて、

「暖気を潜かに催して、次第に春になる」とすれば、もうほとんど今の日本語と同じである。こうして、仏典などを平易な文に直すことで、庶民の水準にまで〝日本語〟を行きわたらせた。

一方、平安中期に宮中で新生日本の文字として誕生したひらがなは、和歌や物語の中で、すでに漢字とまぜて書かれていた。それが一般に広がるほど発展しなかったのは、先に述べたように公家勢力の衰退が一番の理由であるが、宮中の文化継承が口伝中心で世襲のもとに神秘化されていったことも原因のひとつにあげていいのではないか。口承されたものは永遠に残ると考えられていた無文字文化が根強くあったのだ。

しかし、鎌倉に入っても和歌は依然として盛んであり、元久二年（一二〇五）には『新古今和歌集』が編纂され、また、連歌も大流行して、そのブームは農民にまでおよんだ。和漢混淆文で書かれた『平家物語』は琵琶にあわせて語ることを前提につくられ、物語は琵琶法師によって広く語り伝えられた。芸能では猿楽が、狂言、能楽、謡曲へと発展し、音声の文化が衰えることはなかった。室町末期には、謡講などで、今のカラオケのように一般の人も歌謡として謡を楽しむようになり、ソングブックである「謡本」として平安王朝女手の文化が復興するのである。

謡本がつくられるようになったのは十六世紀初頭からで、最初は写本だった。桃山に入って整版による版本が、慶長十二年（一六〇七）には活字による謡本『慶長古活字中本（ちゅうぼん）』が刊行され、以降、数多くの謡本がつくられ、和書出版のさきがけとなった。

現存する謡本は圧倒的に観世流のものが多い。観世座の世阿弥（ぜあみ）は、自著『花鏡（かきょう）』（応永三十一年、一四二四）に「うたひの本」を書く心得としてこう記している。

《曲を心得て、文字移りを美しくつくるべきこと》

文字移りとはタイポグラフィのことにほかならない。

桃山から江戸初期にかけて、上流の武士や、素庵、光悦をはじめとする京の上層町衆は、平安王朝文化の復興を掲げ、京からかみや料紙装飾を復活させ、女手の書や蒔絵、やまと絵などを再生させた。この復古調の文化が慶長をしてルネサンスにたとえるゆえんだが、なぜ王朝文化復興だったのかと問われればよくわからない。応仁の乱で京都を逃げ出した公家が、地方の大名に身を寄せたことがこのブームの温床をつくったのかもしれないし、公家から流出した資産を手に入れた大名や茶人が、火をつけたのかもしれない。いずれにしても、自由闊達な桃山の気風に平安王朝文化と和語の流れを支える〝うた〟が加わることで、日本語のデザインの型のひとつができたのである。

伝源信義　神歌抄

平安時代

神歌とは神楽歌（かぐらうた）のことで、神前で演奏する楽舞に合わせて唱和する歌謡のことをいう。平安時代の宮廷の神楽に用いられた。神歌抄は神楽歌の抄本で、図は楽道で朝廷に使えた安倍家に伝わる最古の書写本から「湯立（ゆだて）」。平安時代のかな書きではめずらしく、ひと文字ひと文字分かれた平がなで書かれている。そのため、連綿体が生まれる以前、草がなから平がなへの過渡期である十世紀末の筆とされ、楽人であった源信義自筆と伝わっている

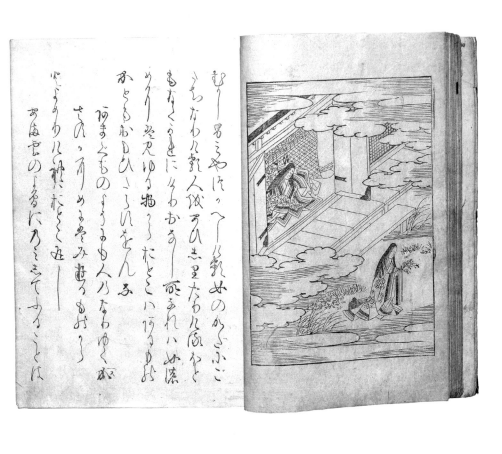

むかし、男うたはで、人やなになの女のかきふご
ちなわが人給みそ里たり人風をと
もなくりき人にらわかそし一こ
めりりな見ゆる物うたとくいける子
かとそかむひさそれをん子
一たとそものするもも人人ながわくな
さのうけりめろきみ書らもよう
にさわりへ神ずたとく五一
おあ置の、ぬるに乃をそすことは

嵯峨本『伊勢物語』初刊本
慶長十三年（一六〇八）
大和絵風の四十八枚の挿画は整版で摺
られ、本文は連綿活字による。観世流
謡本と同様、多くの異版が確認されて
いる江戸初期のベストセラー

四章　画文併存様式の読み方

絵と文字のその後

古活字から整版へ

朝鮮、ヨーロッパ双方から活字印刷が入ってきてからの約五十年間にあたる文禄から慶安年間（一五九二─一六五二）にかけて刊行された活字本を総称して、「古活字本」あるいは「古活字版」という。

ヨーロッパでは、十五世紀中ごろの活字印刷術の発明から十六世紀に入るまでの約五十年間に刊行された初期刊行本を「インキュナブラ」とよぶが、同じ出版黎明期でも少し事情が違う。インキュナブラは、その名（ラテン語で「ゆりかご」の意）のとおり、近代を形成した大いなる印刷メディアがまだ生まれたてのころという意味だが、古活字版は、江戸末期から明治初期に刊行された近代の初期活字版との関連において名付けられた呼称であり、江戸初期から幕末までのおおよそ二百五十年間に、表だって活字が使われていなかったことを物語っている。では、その間、印刷物はどのようにしてつくられていたかといえば、整版、つまり一枚板の木版で摺られていた。

活字が普及しなかった理由として、漢字の多さやかなの特殊性に加えて、識字率の高さがあげられる。新しい大衆読者層が出現し、その需要にこたえるためにはもとの版を残しておかねばならず、解版して（組んである活字をばらして）再利用する活字版では対応しきれなかったのだ。また、活字といっても印刷はバレン摺りで、ヨーロッパ

のように活字印刷機が普及しなかったことも大きい。

もうひとつ見落としがちなことに、出版物の管理の問題がある。文治国家をめざした江戸幕府は、活字を解放するということがどういうことなのかよくわかっていたにちがいない。組み替えや解版が自由にできるということは、出版の責任の所在を明らかにするのがむずかしいということでもあるのだ。

結果として、活字は少部数の刊行物やプライベートの印刷物にわずかに残っただけで、パブリックな、あるいはメディアとしての出版物にはもっぱら整版が使われるようになった。また、僧侶など一部の知識人だけが読むような書物は、依然として写本で流通していた。

絵と文の新たな関係【吉原恋乃道引】

活字が開いた出版市場とそれを受けついだ整版印刷は、新たな大衆読者層を開拓し、江戸を出版メディア都市に育てた。

前章で紹介した嵯峨本のうち、『伊勢物語』（82頁）は本格的な絵入りの冊子本として人気があり、多くの異本・模倣本を生んだ。『伊勢物語』だけではなく古活字版はたくさんの古典文学を復活させ、大衆娯楽としてあった「御伽草子」や「仮名草子」などとあいまって、新しい出版文化の種となった。中でも、墨摺りの挿絵に手書きで彩色を加えた「丹緑本」は技法的に、上方（大坂）の町人文学である「浮世草子」はその主題から、浮世絵の登場を準備した（98・99頁）。

整版（木版）の版木
文字が左右反転しているのがわかるだろうか

浮世草子のはじまりといわれる井原西鶴『好色一代男』（天和二年、一六八二）の江戸版刊行の際、挿絵画家として起用されたのが菱川師宣（ひしかわもろのぶ）である。のちに浮世絵を確立する人物だ。

房州の縫箔師（ぬいはくし）の家に生まれた師宣は、絵師にあこがれ江戸にでたが、版本挿絵の世界に身を投じた。師宣の挿絵は、"吾妻おもかげ"とまでうたわれるほどの圧倒的な人気を得、江戸の象徴としてもてはやされるようになった。しかし、もともと土佐派や狩野派などの絵画の世界にあこがれていた師宣は、物語や冊子本の形態から挿絵を切りはなし、一枚絵として独立させた。それが、浮世絵の原型である。

師宣は、『好色一代男』を描いたところには、すでに一枚摺りの絵を制作しはじめていたが、その挿絵と浮世絵の中間点ともいうべき仕事には、もうひとつの重要な表現技法のきざしがあった。『伊勢物語』以来の絵入りの冊子は文字と絵が別の版になっており、原則としてまず文があり、そこに挿絵が添えられていた。しかし、師宣は『吉原恋乃道引』（よしわらこいのみちびき）（延宝六年、一六七八）で、その逆をやってのけた。見開きで大きく絵をあつかい、文章は絵の上の空きスペースに詰め込んだのだ。結果、見た目は絵が主になった。しかし、もともと文が先にあるものなので文自体も添え物になってはいない。このスタイルによって、実質的に物語と挿絵という二項対立がなくなり、絵と文を同時に読む／見ることが可能になったのだ。しかし、それが様式にまで結実するには「黄表紙」の出現を待たねばならなかった。『吉原……』から百年後のことである。

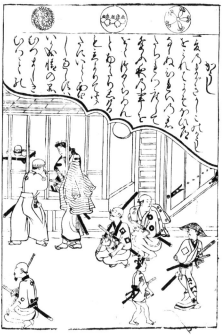

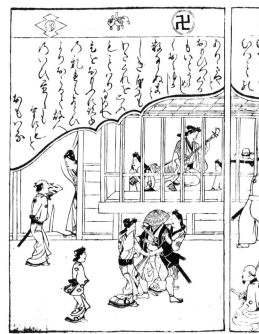

画文併存様式の確立［黄表紙］

「黄表紙」は草双紙の一種で、赤本や黒本、青本から発展した大人向けの読みものである。赤本は幼児向けの絵本で、黒本、青本はそれより少し年長向けの少年や女性向けの読み物だが、まだ絵が主体で文章はその説明にすぎなかった。しかし、恋川春町がさらに対象年齢を上げて成年向けに書いた『金々先生栄花夢』（安永四年、一七七五）は、絵の隙間に文字が流れ込んで一体となり、絵と文を同時に見る／読むようにつくられていた。

絵と文を等価に扱うこのアイデアは、あとにつづく草双紙のスタイルを決め、黄表紙の作風を確立した。それは黄表紙だけでなく、引札（97頁）や狂歌本（98・99頁）、かわら版、明治はじめの錦絵新聞（102・103頁）にも用いられ、きわめて視覚的、即物的に情報を伝える手法として定着した。

私はこれを「画文併存様式」と名づけ、日本語のデザインのもっとも重要なスタイルだと考えている。

それは黄表紙以前にもみることができる。たとえば物語絵では絵の中に歌や物語の一部が配され、絵と文字の関係は主でも従でもなく扱われている（53頁）。また、平安王朝文化を復活させた本阿弥光悦の和歌巻には、俵屋宗達の料紙下絵とのコラボレーションを楽しむような作品がいくつもある（62・63頁）。さらに、散らし書きと料紙装飾の関係にまでさかのぼることも可能だろう（59頁）。

恋川春町（絵も）　金々先生栄花夢
安永四年（一七七五）
謡曲「邯鄲」に題材を求め、洒落本的要素をとり入れ、最新の画風で流行の風俗などを写した、黄表紙の祖となった作品。式亭三馬が「恋川春町、一流の画を書き出して、これより当世に移る」と絶賛した

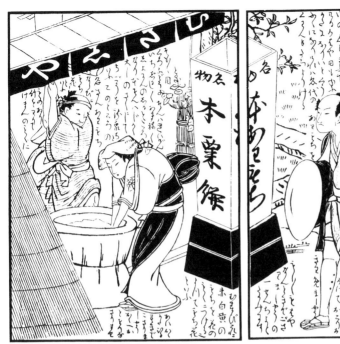

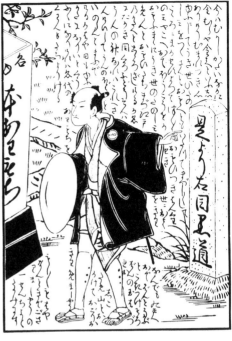

黄表紙によって完成した画文併存様式は、浮世絵と同じ根を持つ表現である。浮世

絵師たちは、自らを好んで「やまと絵師」とよび、国風の絵画様式を受けつごうとし

た。「やまと絵」という言葉の裏には、狩野派など武家名しかかえの官の絵に対する

民（在野）の絵という意識が働いていたと思われる。画文併存様式は、「やまと絵」に

象徴される和様を直接継承するスタイルなのだ。

かつて唐絵にやまと絵が対峙したように、黄表紙は正格からはみ出した破格の文学

であり、卑俗であることや異端であることをあえておもてに掲げたところにその新し

さがあった。同時期に流行した狂歌や川柳と同様、女手であった後宮文化が時をへて

"雅"となり、新たな"俗"をつくりだしたのだ。

浮世草子の文体は和文に漢語を融合させたもので、地の文は漢語化した和文、会話

文は口語で書かれている。黄表紙ではさらにこなれ、基本となった和文の文語体に俗

語や口語会話文がまざっている。そういった文体を「雅俗折衷文体」とよぶ。"雅"

は王朝文化を受けつぐ京の上層の文化であり、"俗"は大坂や江戸の町人の文化を意

味する。こうしてみると、浮世絵や黄表紙は雅俗折衷文化のたまものであり、画文併

存様式も雅俗折衷の中から生まれたといえるだろう。

画文併存の技術

画文併存様式は、技術的には整版という文字と絵を同一フォーマットで扱う技法が

生んだ表現様式だと考えることができる。

十返舎一九 東海道中膝栗毛

享和二年－文化六年（一八〇二－〇九）

弥次郎兵衛と北八（喜多八）の珍道中

を描いた滑稽本の代表作。寛政の改革

以降、急速にパワーを失った黄表紙は、

こういった屈託のない笑いにその内容

を収束させていった

道中膝栗毛発端《だうちうひざくりげの

はじまり》〔左頁〕

喜多川式麿・画

文化十一年（一八一四）

全巻を終えたのちに出版されたのが、

旅のはじまりを描いた『発端』で、漫

画の萌芽のような挿絵もみどころ。弥

次・喜多のキャラクターも定まってお

り、人物紹介にみられる漢文風に書い

て和語で意味をふる書き方は、権威を

からかって茶化すことを楽しんだもの

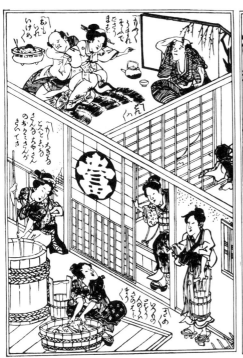
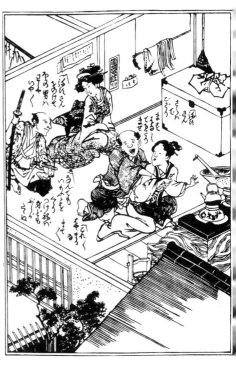

弥次郎即賛
原来間漢徒
臉容串戯方
本分著色且
随何皆不当

右

五返舎半九題

喜多八之賛
起頭是串童
短陋主兒鱗
生理李郎駕
猨漢信歩飛

右

愚舎一得題

弥次郎賛
　ちともよりの
原来間漢徒
臉容串戯方
本分著色且
随何皆不当

右

五返舎半九題

喜多八之賛
起頭是串童
短陋主児微
生理李郎駕
狼漢信歩飛

右

愚舎一得題

嵯峨本という活字版がもとにあった『伊勢物語』では、文字は活字、絵は整版と、別々のフォーマットでつくられるため、どうしても、文字枠と画像枠をきっちりと分ける必要があった。これは、グーテンベルク式の活字印刷でも同じことで、活字が発達したヨーロッパでは逆に絵と文字を等価なものとして扱う様式はなかなか生まれなかった。また、仮に活字ではなく手書きであっても、絵を描く人と文字を書く人が違えば別進行にした方がリスクは少ない。写本や絵巻がその例だろう。絵巻は、詞書きと絵を交互にならべて棲み分けているものが多い。巻物を繰ることで絵と文字が順々に出てくるのだ。

黄表紙は、まず作者が下書き原稿をつくり、絵師が絵の清書をし、筆耕が絵の間に詞書を書く。清書したものを裏返しにして版木に貼付け彫刻する。この段階で試し摺りをし、作者の校正が入る。それをもとに、入れ木とよばれる版木の修正を行ない、

たとえば、山東京伝（さんとうきょうでん）のような絵が達者な作者は、指示が細かいだけではなく、自分で清書したり、筆耕をつとめることもあったという。恋川春町は武家の出身ではあるが、絵師を志望しており、絵は達者だった。『金々先生……』にも自ら絵を描いたが、その前にも『当世風俗通』（とうせいふうぞくつう）で、絵師として先端のファッションスタイルを描いている。ひとりの作家が、同じフォーマット上で同じ技術をもって絵も文字も扱えれば、より表現はグラフィカルになり、ダイレクトに視覚に訴えるものができる。草双紙にはいかにも不似合『金々先生……』には、漢文調の序文がつけられている。草双紙にはいかにも不似合

摺り、製本となる。

山東京伝（絵も）　人間一生胸算用

寛政三年（一七九一）〔次見開き〕

神通力で体内に入り、心を追い出しからだの各部をそそのかして遊女屋で遊びほうけるが……。『心学早染草』に続く、善魂（玉）・悪魂（玉）シリーズ第二弾。『堪忍袋緒メ善玉』を加えて三部作となる。三作とも身体の各部を擬人化した趣向である。雰囲気を伝えるため全ページ掲載した

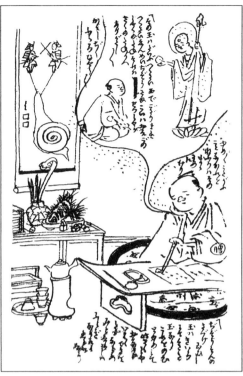

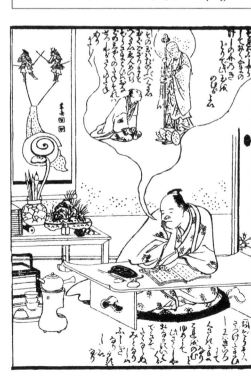

いなのだが、当時の「洒落本」にあった（やはり不釣り合いな）漢文の序文に知的なしゃれっ気を感じ、援用したものらしい。

狂歌や川柳を通じて武士と町人は階級を越えた交流を持ったが、黄表紙の成功も春町や朋誠堂喜三二のような通人であり学識もある武士階級の参加なくしてはありえなかった。寛政の改革で黄表紙がそのパワーを失いはじめても、画文併存様式は知的な都市のスタイルとして江戸のメディア文化を飾るのである。

山東京伝　作者胎内十月図
北尾重政・画　享和四年（一八〇四）
京伝自筆の下書き（上）と、京伝の師であった北尾重政がこの草稿に従って描き完成した版本（下）

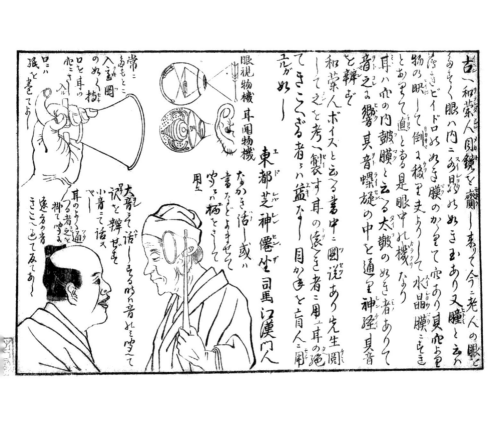

江戸の広告

江戸時代も中期に入ると、店の看板や暖簾といった固定の広告物だけではなく、印刷による引札（チラシ）が隆盛をむかえる。商いが武家への掛売り商売から町人相手の現金商売へとひろがったことがきっかけで、天和三年（一六八三）に越後屋（現・三越）がはじめたといわれている。時とともに贅をめぐらすようになり、人気の絵師や戯作者が制作を手がけることもあった

司馬江漢　耳鏡引札（引札）
作画不詳　十八世紀後半

司馬江漢が考案したラッパ形の補聴器のチラシ兼効能書き。「大声で話す時は音しか聞えず、わけがわからなくなる、小声で話せ、耳のよく聞こえる者がこれを使って聴くと、遠方の音まで聞こえてしまいかえって悪い」と書かれている

駱駝之図〔引札〕 歌川国安・画

文政七年（一八二四）

文政四年（一八二一）六月、五歳の牡
と四歳の牝のつがいのらくだがペル
シャから長崎にやってきた。大坂から
江戸にたどり着いたのが文政七年、西
両国広小路での見世物興行は大人気で、
らくだの本、錦絵、おもちゃ、狂歌、
らくだ炭までつくられた。売れっ子浮
世絵師国安の絵と戯作者山東京伝の名
コピー

狂歌

狂歌は、自ら「狂」を名乗っているように、アウトサイドの和歌である。基本となる和歌の本歌取りもパロディといった方が実体に近い。しかし、そういった批評、諧謔の精神が攻撃的にならず、「うがち」と「通」のうちに収れんされるのが江戸狂歌の本領であり、都市的知性とされるゆえんである。狂歌本は浮世絵と版元を同じくし、今では美術館にコレクションされるような名品も生んだ

百千鳥狂歌合　喜多川歌麿・画
寛政二年（一七九〇）頃〔次見開き〕
歌麿が従来の浮世絵にはない新しい試みをした最初期のもので、科学的で写真的な描写に特徴がある。こうした歌麿の作品には、ほかに『画本虫撰』『汐干のつと』がある

「曾我物語」から「百物語」まで二百年の時間がたっているが、表現様式はほとんど変わっていない。文はかなかきの連綿。挿絵は大和絵風。三冊ともに屋根や壁を描かない吹き抜け屋台の手法がみられる

まめまハし　朱楽菅江

思ふの尓　いろさ流　口乃　まめまハし　つゐさえづりて　名や　毛天盤ら舞

まめまハし

君山のよいさ
ほ口乃
まめまらつるさえづり
名や
あさもら舞

朱楽菅江

名に多ちて　恋而や朽ん　木つゝき能　つきくさう奈く　人能口奈し

あつゝき

名にしちく恋やや朽ん

あつきみつきくるる

人れ口をし

篠野玉涌

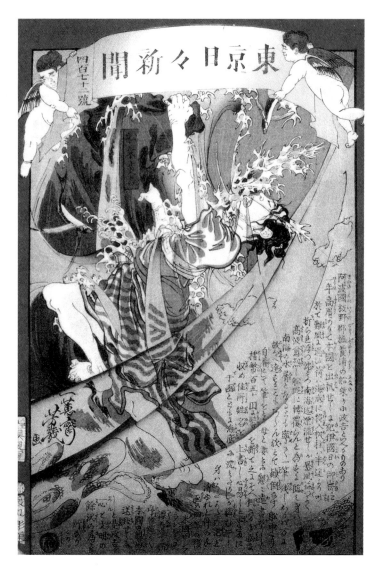

錦絵新聞

東京初の日刊紙『東京日日新聞』（明治五年創刊、錦絵版は七年から）や前島密の意を受けて創刊された『郵便報知新聞』（明治八年創刊）など約四十紙が刊行された。錦絵を用いた維新後の新しいメディアとして人気を博するも明治十年（一八七七）ごろにはその役目を終えた。代表的な絵師として、東京日々の落合芳幾、郵便報知の月岡芳年をあげることができる

東京日々新聞　第四七二号［上］

典型的な錦絵新聞の表現。講談調の文章に水難のシーンが劇的に描かれている。整版時代の百事新聞にもみられる天使の絵は、錦絵新聞のシンボルらしいが、どういう意味があるのだろう

官許　錦画百事新聞［左頁］

［上］整版時代の錦絵新聞。画文併存様式でつくられている
［下］活字印刷になって、絵（整版）と文字（活字）がはっきりと分けられた。こうして比べてみると、読み方がまったく変わってしまうことがわかる

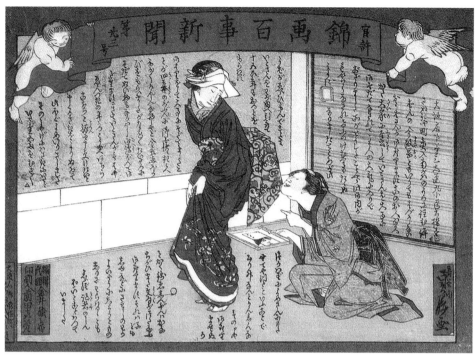

くずれゆく文字

文字をみる目 [浮世床]

　天明の大飢饉のあとに施行された寛政の改革での文化風俗の取り締まりによって黄表紙が、天保の改革での倹約令では浮世絵が、それぞれ壊滅的な影響を受けた。黄表紙は「滑稽本」としてより大衆的な読み物になり、その様式は引札や絵ビラのなかに残った。浮世絵は絢爛さを隠し、浮き世を伝える挿絵として新聞や読み物に引きつがれた。通ぶりを発揮し、色に贅を尽くした雅俗折衷の表現は、さらに広く大衆にひろがることによって生きながらえることができたのである。

　そうした変化のなかで、女手の文字にとっても宮中の雅は遠いものになっていた。引札などの広告はまだしも、かわら版の文字はゆがみやくずしが極端になり、また、限られたスペースにたくさんの文字を詰め込むため、くずしながらも整然とならべるという一風変わった様相をみせた。文字をツメツメに入れるので連綿の効果もなく、その分、読みにくくなったのだろう、漢文訓読に用いられていた句読点の援用もみられるようになった。また、文化文政のころ（一八〇〇年代前半）からはふりがなも目につく。ひらがなの識字率が高くなったということなのだろう。読者層がさらに下層に広がったという証である。

　江戸時代、中期以降の識字率は男子で60％、女子で15％程度と推定される。漢字が

すらすら読めるというわけではないだろうが、かなり高い。寺子屋への就学率は男子で40％、女子で15％。上流の子息は寺子屋へは通わず家で勉強しただろうから、識字率60％もうなずける。商人の帳面付けや職人の図面引きなど、知的労働に対する需要が増えたということもある。

お千代半兵衛の心中歌祭文（かわら版）
享保七年（一七二二）［上］
大阪天満の青物問屋半兵衛が、新妻お千代と馬場先勧進所で心中した記事。相撲字のような書体に、漢文の書式である割書（一行中に小書きを二行に割っている方式）がおもしろい

天保銭寛永銭合戦の戯文（かわら版）
天保七年（一八三六）［下］
天保六年十月一日から通用がはじまった新貨幣「天保銭」の下落を報じる記事。かわら版の絵でも良貨寛通宝の前に苦戦している。「お千代半兵衛」から百年、ルビつきの経済記事に民度の高さがうかがえる

いきおい、書籍出版の点数も増え、貸本屋は江戸市中に店を構えているものだけでも数百軒はあったといわれる。出版文化が緒についたころの元禄九年（一六九六）には、河内屋利兵衛という書籍商が刊行した出版目録『増益書籍目録』に、七千八百点ほどの書名が載せられていたというから、もって知るべしである。

これだけ「読む」という行為が行きわたると、文字に対する意識も芽生えるらしく、式亭三馬の滑稽本『柳髪新話浮世床』初編巻之上に、長屋の入り口にかけられた看板を描写するシーンが描かれている。

尺蠖の屈めるは伸んが為の九尺二間に、寓舎と書たる宋朝様は、当世風の小儒先生。（中略）本道外科と割って書たるデモ医者の表札は、和様に匙頭も想はれ、造作付売居ありと、べったり書たる張紙は大家さまの書法正伝、さすがに律儀を想像れぬ。（『日本古典文学全集』小学館より）

——狭い長屋に「寓舎（仮の住まい）」と宋朝体で書いているのは、半人前のはやりの儒学者。「本道外科（漢方の内科）」と二行に割って書いてあるヤブ医者の表札はさじの先のようにゆがんだ和様の書体で、「売り家」の張り紙は大家が正しい書法で書いたもの（楷書か）、さすがに実直であることをおもわせる。

式亭三馬　柳髪新話浮世床

文化十年（一八一三）

江戸後期を代表する戯作者、式亭三馬の滑稽本。前作『浮世風呂』のヒットを受けて、江戸庶民の生態を細密に描いた。中本（貸本）が流通の中心だったため、初版本は見つかっていない。自文化十年の記述は中本の奥付から。序（まえがき）には「維時（これとき）文化八年」とある。

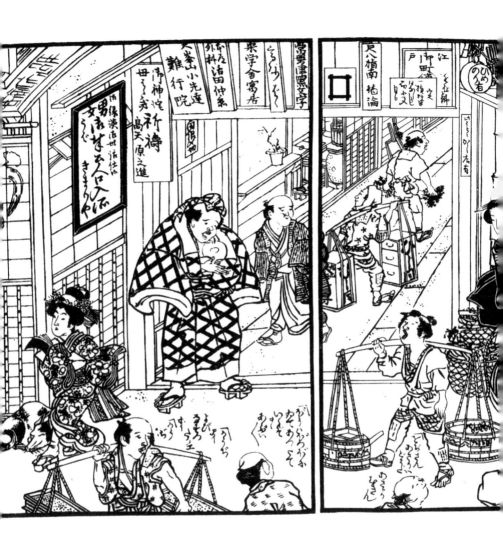

長屋入口の看板

大げさに描かれたような表札や看板だ
が、三馬は洒落本の精緻な写実描写を
滑稽本に取り入れて成功したと評され
ており、絵を描いた歌川国直もそれは
よくわかっていたことだろう。長屋の
入口は、実際にこのような状況だった
と思われる

書体の判別も細かく、半人前の儒学者の宋朝体とヤブ医者の和様の対比など、ちゃんとしたデザインの批評になっている。

当の浮世床の看板は表の障子に書かれているのだが、

無理な所（むり　ところ）に飛帛（ひはく）を付（つ）て、蝕字（むしくい）とやらん号たる提灯屋の永字八法（なづけ　てうちんや　えいじほっぱふ）

と切り捨てる。不自然なところにかすれをつけて達筆ぶって書いている、というような意味だろう。当時は提灯屋が看板文字を書くことが多かった。

『浮世床（初編）』刊行当時、文化十年（一八一三）ごろには、滑稽本を読む層にも、すでに書体というものを理解し楽しめるだけの知識があった。貴族や僧侶、上層町衆や大名、あるいは知的な通人といった狭いソサエティのなかだけではなく、広く庶民が文字文化を受け入れはじめたということであり、そのための工夫も求められはじめたのもこのころなのだろう。しかし文字は、誰もが読みやすい無個性に向かうことなく、「匙頭（さじのさき）」と評されるような、ヘタウマともいえる和様に引きつがれる。古筆にみられる流れるような連綿ではなく、光悦流のようなデフォルメされた構成美でもない。ただおおらかに伸びやかな良寛の文字も「匙頭」のひとつである。

良寛　一二三（ひふみ）・いろは
良寛の書は、市井の人びとの間でも大切に伝えられている。右は良寛が、「私たちにも読める文字を」という村人のリクエストに応えて書いたもの。この字は128×44センチの紙に書かれており、その大きな紙にこのシンプルな文字をこれほどまでにゆるく書けることに驚く

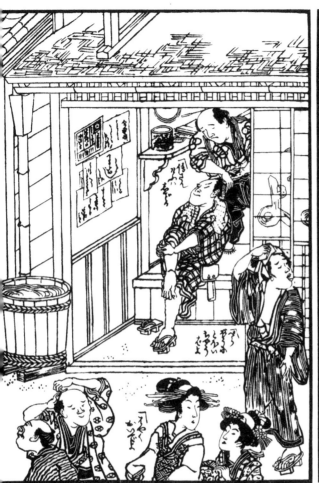

障子に書かれた「うきよ」の文字
一〇七頁の長屋入口の左手に「う」の
字が少し覗いているように上図はその
続きで描かれており、四面で一シーン
と考えてよい。道行く人が話す言葉も
にぎやかに描かれている

くずれゆく和様【良寛の書】

良寛は、今でも"良寛さん"とよばれ親しまれている。当時からそうだったのだろう、良寛を支えた御三家（阿部家、觧良家、木村家）をはじめ、いろんな人が良寛の無心にこたえ、こころよく助けていることでもよくわかる。また、子どもとかくれんぼをして一晩中隠れていた話や、のびてきたタケノコのために床をはいだ話など、人柄を伝えるエピソードもたくさん残っている。

良寛の書は、かしげてくずす和様の書である。木版で刷られた『秋萩帖』（31頁）を手本にしていたというから、草仮名から学んだ女手の文字だ。けっして達筆というわけではないが、人々から愛された文字である。

女手は漢字の正しい書き順から離れて自由にくずす。普通は読めるぎりぎりでくずれが止まり安定するのだが、たとえば「し」のように、一本のひものように垂れ下がるだけになることもある。「し」のもととなった漢字は「之」だから、筆先がゆらぎながら左に流れ、右に戻るようにして文字を終えるはずなのだが、くずれが止まらず、一本の線と化す。良寛の書には達観したように文字がくずれていくさまがみえる。

人々はたぶんそれを愛好したのではないか。私が感心するのは、良寛の書はもちろんだが、それをよいと思える市井の人々の知性だ。

平安から五百年がたち跡形もなくなった宮中文化が、ひらがなとともに薄く広く浸透していき、かたちを変えて残っていった。さらさらとくずれていく文字の姿は、「ここにある和様」を見せてくれているように思うのである。

あき能比耳　飛
可利か�ゝ久
数ゝ起乃報
能お仁耳　當〻之
天見禮者
こ能人や
勢奈可耳
お東利
　　　天起留加奈

良寛　和歌・俳句　あきのひに〔右頁〕

良寛晩年のかな書。うたも自作である。俳句にある「この人」とは、気心が知れた酒屋の女中、およし。盆踊りにきた良寛の戯れ句だといわれている。おおらかな文字がこちよい

天地〔右〕

広い紙面に細筆で「天地」の二字を余白たっぷりに書いている。「地」の右上にある最後の丸い点ひとつが造形のポイントであるが、これは也の縦画だろうか。また落款「良寛書」のひょうとした和様も見どころ

看板刻字「御水あめ所」〔左〕

新潟の飴屋、柴垣家三代目の万蔵が良寛に頼んで看板を書いてもらった、五枚書かれたうちの一枚。看板を意識してか、こころなしかしっかり書かれているが、御免の「御」、飴屋の「飴」に良寛らしいゆがみがある

一一二

整版の終わり [錦絵新聞]

もともと、後宮を中心に生まれた日本の文字は、雅俗折衷によって庶民にまで浸透したとするなら、それを支えたもののひとつに吉原に代表される悪所がある。心の綾などの微妙を言いあらわし、普通には知られていない裏の事情をたくみに伝えることを「うがち」というが、悪所の風情は、そういった「うがち」やそれに通じることを意味する「通」があってこそのことだった。

「通」は江戸町人の美的理念であり、だからこそ雅を通俗にするということが成り立ったのだが、何もなくなってしまうとただの俗、それならまだしも、低俗にもなりかねない。画文併存様式を継承したものの中で、はっきりと低俗に足を踏み入れたのが「錦絵新聞」（102頁）である。

錦絵新聞は、明治七年（一八七四）から十年ごろまで発行されていた多色刷り整版印刷による浮世絵とニュースが合体したものである。内容はほとんどゴシップで、どぎつい絵を錦絵の版画技術で芝居の一場面のようにたくみにみせ、その絵の中に文章が流し込まれる画文併存の視覚的表現手法をとっている。もちろん報道的性格も持ってはいるが、記事は勧善懲悪に再構成されている。

ちなみに「新聞」はニュースを翻訳した和製漢語である。明治三年にはじめての日刊紙『横浜毎日新聞』が、追って五年に『東京日日新聞』が創刊されている。しかし、これらは文語で書かれ、知識層を対象にしたいわゆる大新聞であった。錦絵新聞はこういった日刊新聞の記事を戯作や講談調で語るように書いて人気を博した。対象読者

官許　讀賣新聞　第一号（創刊号）
明治七年十一月二日（一八七四）
総ルビの小新聞

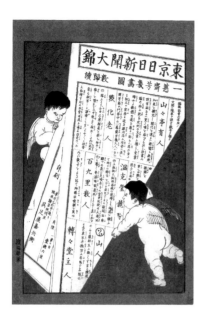

は、漢字はあまり読めないがかな程度は読める庶民層で、文字の読めない人にも講談師などが読み聞かせることができるように作文されたという。こうして新聞という概念はまたたく間に浸透していくのだが、やはり同じ層を対象とする、『読売新聞』(明治七年創刊)など総ルビを振った小新聞の登場でその役割を終えることになる。小新聞の方が一色刷で安価だったのだ。

錦絵新聞は、はっきりと画文併存様式をふまえたメディアだった。しかし、整版が活字印刷に取って代わられる過程でふたたび絵と文字は切り離されていく(103頁)。明治の前半は、印刷上で女手を見ることができる最後の時でもあった。近代活字の登場によって、言わば〝男手のひらがな〟がつくられるようになるのである。

東京日日新聞 錦絵版開版予告
明治七年(一八七四)推定
版元の具足屋による開版予告。開化を導き、勧善懲悪を教えるとされている

一一五

大日本 新聞雑誌一覧表

大日本新聞雑誌一覧表
明治十四年（一八八一）
相撲番付風につくられたこの表は、当時の有名雑誌、新聞を集めたもの。西南戦争、自由民権運動など、社会の変動が言論機関を育んだ

五章　近代活字の到来

明治の混乱と組版

幕末の活字

幕末から明治にかけて、ふたたび活字が台頭する。現在、我々が「日本語タイポグラフィ」とよんでいるもののはじまりである。この時期の活版印刷については、活字、印刷の両面から研究が進み、成果も発表されている。しかし、ことデザインに関してみれば、その多くが書体についてであって、それ以外の切り口を目にする機会はあまりない。

活字をデザインの視点で考えるとき、書体デザインの次にシステム設計が思いうかぶ。たとえば、号活字は整然とした倍数関係にデザインされている。本文活字である五号活字を基準として、「初号─二号─五号─七号」を中心に、「三号─六号─八号」「一号─四号」という三つの系列に分かれる。五号の倍の大きさが二号で、初号はそのさらに倍。七号は五号の2分の1で、それぞれ隣りあう同士が2倍、2分の1という等比の関係を持っている。系列同士の横の関係をみてみると、五号を1とすれば、四号は1・25、六号は0・75で、3対4対5という比率関係（ピタゴラス数）になる。また、五号の8分の1を五号八分（ぶん）といって組版の最小単位としており、字間も行間も五号八分を単位として調整される。

号活字のシステムは一種のアルゴリズムとして、今でも文字組みに応用することが

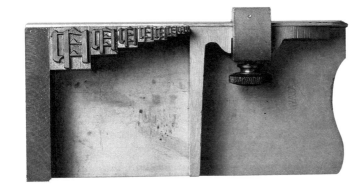

号活字
左から、初号、一号から七号
左頁の図は、サイズの関係をあらわす

本文右段：

できる。たとえば、本文の大きさを基準サイズとして仮に12に設定すれば、小見出し
が15、キャプションは9。見出しは24、さらに大きいタイトルは48と、自動的に導き
出される。単位は基準サイズの8分の1だから、この場合は1・5である。これを行
間字間の単位に用いれば、文字組みが破綻をきたすことはない。

日本においてこの号活字の体系を整えたのは、常に近代活字印刷史の冒頭を飾る
本木昌造である。本木昌造は長崎の出身で、母方である和蘭通詞（オランダ語の通訳）
の本木家の跡継ぎとして、天保十三年から万延元年（一八四二—一八六〇）の十九年間、
通詞職についていた。本木は、通詞時代から活字の研究を行なっていたという。そし
て長崎奉行所が安政二年（一八五五）に活字版摺立所（すりたてしょ）を設立した際、御用掛（ごがかり）に抜擢され、
このときにはじめて職業として印刷にたずさわった。

ちなみに、この活字版摺立所に導入された印刷機は、スタンホープ・ハンドプレス
機という世界初の総鉄製印刷機である。私はこれと同型の印刷機を使ったことがあ
るが、櫓で舟をこぐようにレバーを引いてプレスする感覚は、刷るというより圧（お）すと
いったほうがしっくりくる。けっこう力も必要で、これでは何十部か刷るだけでもた
いへんだと思ったことを覚えている。

本木昌造は、その後も活字鋳造の研究に精をだし、明治二年（一八六九）に、上海、
美華書館（ミカしょかん）のウィリアム・ガンブルを長崎に招き、電胎法による母型製作法の指導を受
け、念願の鋳造活字を製作した。ガンブルは新技術である電胎法ですでに中国活字を
鋳造しており、日本からも依頼を受け和文活字も製作していたといわれる。

活字号数見本（図）

（初号）活
活—活活
活活
（一号）活
（二号）活活—活活
活活
（三号）活—活活
活活
（四号）活活—活活
活活
（五号）活活活活—活活活活
活活活活
（六号）※※※※
（七号）※※※※
（八号）かかかかかかか
かかかかかかか
かかかかかかか
かかかかかかか
かかかかかかか
かかかかかかか
かかかかかかか
かかかかかかか
かかかかかかか

和蘭通詞と本木家

本木昌造の母方である本木家は、和
蘭通詞の中でも名家中の名家であっ
た。初代庄太夫栄久は、天和二年
（一六八二）刊行の解剖書『和蘭全躯内
外分合図』の翻訳で知られ、三代目良
永は『天地二球用法』ではじめて地動
説を日本に紹介し、四代目正栄は日
本最初の英会話の本『譜厄利亜興学小
筌』十巻をあらわした。当時、和蘭通
詞は世襲制で縁戚の結束もかたく、し
かも海外に通じ、幕臣として特別なポ
ジションを保っていた

大航海時代の終わりに日本にやってきた活字は、キリシタン禁教令とともに姿を消し、産業革命後まもなくの日本開国前夜に再び姿をあらわした。違った見方をすれば、活字印刷術は一貫して植民地戦略のためのメディア技術として、キリスト教とともにヨーロッパからやってきた。ガンブルが所長をつとめた美華書館もアメリカ長老派教会の印刷所だった。活字発祥の地である中国、活字先進国の韓国という東アジア文化が背景にあったとしても、日本にとって活字印刷術は洋文脈の技術なのだ。開国以降、日本語は、和漢2ラインから和漢洋3ラインへと移行していくことになる。

さて、その本木活字に鋳込まれた書体は何だったのかといえば、それは「明朝体」である。ディティールは、『新塾余談初編一』に掲載された書体見本にある。この文字が、ガンブルが来日の際に持ってきた活字を複製したものであることは、すでに明らかになっている。つまり、ヨーロッパの技術による中国製の活字を種字とした日本製の活字、ということになるだろうか。

明朝、楷書、和様

明朝体は、宋時代の中国で生まれた木版印刷用の文字である。それまでは主に宋朝体が使われていたが、筆のタッチを残す宋朝体を整えて書くには訓練が必要だった。そこで、整理されたエレメントで構成された明朝体が生まれたといわれている。造形能力に優れなくても、書字のルールとエレメントの形を覚えるだけである程度美しく書くことができる文字としてつくられた。

ウィリアム・ガンブルと美華書館

ウィリアム・ガンブルは、アイルランド出身のアメリカ長老派教会の宣教師で、フィラデルフィアで印刷技術を学んだのち、一八五八年に、寧波（二ンポー）のミッション・プレス（のちの美華書館）の五代目館長として中国にやってきた。美華書館の詳しい活動記録は残っていないが、印刷所と礼拝堂があったということから、伝道活動の拠点であったと思われる。ルネサンス期において印刷所は知的サロンの役割を果たしていたというから、このころまでその名残があったのかもしれない

右初號　一字ニ付　代價永四十文

天下泰平國家安全

右一號　全　全　永十九文

天下泰平國家安全

右二號　全　全　永十二文

天下泰平國家安全

右三號　全　全　永八文五分

天下泰平國家安全

右四號　全　全　永八文

天下泰平國家安全

右五號　全　全　永七文五分

『新塾余談』に掲載された書体見本より初号から五号までのページ
明治五年（一八七二）
三号書体は右から、明朝体、楷書体、和様書体。和様を草書体や行書体と表記しているものもみかけるが、漢字の行草と、和様とは別もの。「和様」は厳密には書体名ではないのだが、ここでは「和様書体」と表記する

明朝体にまつわるエピソードに、写字生がエレメントごとに役割を分担し、横にな

らんで書写していったというものがある。つまり、縦画ばかり書くもの、横画だけを

書くもの、ウロコをつけていくもの、点を打つものなど、それぞれのエキスパートを

育成し、流れ作業でページを仕上げていくという。

明朝体の性質を物語るおもしろいエピソードだと思う。いずれにしても、明朝体はマ

スに対応するための文字だったのだ。

ところで、先述の『新塾余談』に掲載された見本の文字すべてが上海美華書館活字

の複製というわけではない。三号書体は、明朝、楷書、和様の三種類がつくられてい

るが、少なくとも楷書と和様はオリジナルだとされている。とすると、本木が最初に

つくった活字はこの二書体ということになる。

『新塾余談』の緒言はその和様の書体で刷られている。江戸時代の日本人である本木

にとって、ひらがなを楷書で書くことはやはり不自然なことだったに違いない。和様

の漢字は早くに姿を消すが、ひらがなの和様あるいは和様風は意外と長く残った。現

在もリバイバル書体として、その人気を保っている。

電胎法は活字の大量生産を可能にし、号活字のシステムは組版や割付を容易にした。

刷りとられたタイプフェイス＝明朝体も量産を指向する合理的な文字である。ガンブ

ルが持ち込んだものは、まさに文字メディアの大量生産大量消費を準備する近代の技

術であり、インダストリーに組み込まれた文字文化が移植されたといっても大げさで

はない。〝知〟が産業化していくはじまりでもあった。

電胎法と号活字

ガンブルが本木に伝授した電胎法とは

母型製作法の一種で、種字の型をロウ

でとり、そのロウ型に電気メッキの要

領で銅を付着させて母型にする方法で

ある。この母型から活字を鋳造する。

ヨーロッパにはディドーポイント、ア

メリカにはアメリカンポイントという

サイズの基準があり、各地域ごとに活

版業者はサイズ・高さの標準をもうけ

ていた。活字が足りなくなったときに

融通しあうためである。号活字はアメ

リカンポイントを参考に体系化された

といわれる。日本に定着した経緯に関

しては諸説あるが、ここでは、中国に

おいて漢欧混植の必要があったガンブ

ルが、アメリカのシステムを参考に考

案。それが電胎法とともに本木のもと

に伝わり、その後「号」という単位に

整理した、という説をとりたい

緒言

予嚮ニ秘事新書ト題ける一小冊嘗て著せるか
ら居家日用の事を閲し頗る喫緊ナりと加るりと
難とを又聊益あらしとひへられ稍次編を乞
もる事切なり伙里と其の多きを以て熟止
をし纔近ところ予か製せる品所の活字稍其功竣
るを以てともひ倉卒筆を採り編を綴き更ら
新塾余談と題し毎月一二度活字を以て摺り

『新塾余談』に掲載された緒言
三号和様書体で組まれている

ラピッド・コミュニケーション

活字を文章に従ってならべていくことを「文字を組む」という（「植える」とも）。さらに、印刷できるように整えて文字を組むことを「組版」とよんでいる。組版もデザインと同じで、ふたつの要求がなされることが多い。機能と美である。機能としては、まず「読みやすさ」が思いうかぶ。しかしそれが最重要ポイントというわけでもない。

もうひとつ大切なことは情報の性質をあらわすことである。

誰が誰にあててどんな目的で書いたものなのかが一目でわかることが理想だ。それによって、読んでほしい人に確実に読んでもらえるし、読む側にしても不必要な文章に目を通さなくてもよくなる。文章は読まないと何が書いてあるのかわからないのだ。ぱっと見た瞬間にメッセージをやりとりすることをラピッド・コミュニケーションという。まさに"素早く"どういう文章であるのかを知らせるのである。たとえば結婚式の招待状が届いたとして、楷書で書いてあれば親族が出席するフォーマルな式で、ゴシック体で書かれていれば友人主体のカジュアルな会だと思うだろう。中身を読まずともわかるものだ。

江戸時代までは、比較的わかりやすくそれが行なわれてきた。たとえば、奈良時代の律令政治のための文書はすべて漢文で書かれている。まだ日本語を記す文字がないということもあるが、中国から輸入した制度を用いているからである。漢籍、仏典などから引いた思想、宗教関係も同様に漢文で書かれている。漢字は一字、一音節、一単語だから、一文字ずつ孤立させて書く。書体は楷書である。一方、ひらがなはくず

江戸幕府の公文書

楷書で書かない公文書もある。江戸幕府の公文書は「御家流」（右図）という和様の書風で書くことが決まりだったが、これは律令制がくずれかけてきた平安時代に（律令制における）正規の文書ではないしるしとして、公的なものでも草書で書くようになったことがはじまりといわれている

し字だから、ひらがな主体の文は連綿体で書く。ひらがな主体の文とは、和語で書かれた日記や物語、戯作などに引きつがれた。歌謡、和歌、謡曲など「う た」も重要な流れである。また、漢字が読めない層に対する文書も当然かな主体で書かれている。したがって楷書で一文字ずつ書かれていれば、政治、思想、宗教など公のことや学術的なことがらについて書かれた文で、和様の連綿体で書かれていれば、文芸、芸能、生活に関するものだということがわかる。

日本語は、大きく漢文脈と和文脈に分かれ、それぞれに違うデザインがなされてきた。和漢混淆文に代表されるように、多くの文章は漢語と和語を適当にまぜて書かれているのだが、そのデザインによって、和漢どちらの流れに属すのか簡単に判断できた。本木昌造が三号活字に明朝、楷書、和様の三種類をつくったのは、（自覚のあるなしにかかわらず）このためだろう。ひらがなを楷書で書くことはなく、楷書でかなが必要なときにはカタカナを用いた。カタカナはもともと漢字の略字である。

初期の活字印刷では、技術的な制約から和様の書体には和様の書体が用いられ、ラピッド・コミュニケーションを実現していた。これは同じ新聞の紙面で、楷書のカタカナを用いた官報と和様のひらがなを用いた雑文というような使い分けがなされていることでも明らかである。内容によって漢字とかなを使い分け、それによって書体も変わる。それはわざわざそうしているのではなく、自然に使い分けられてきたのだ。注意深くみれば、今でもその消残をみつけることができるだろう。

（下段）

時事新報
明治二十三年十一月三十日版
帝国議会開会式の記事。右のひらがな交じり文は「雑報」の地の文で、左のカタカナ交じり文は記事中の「勅語」。両方とも漢字は明朝だが、少し和様が残るひらがなと楷書のカタカナで使い分け、文字サイズも変えてラピッド・コミュニケーションを実現している

臨下は龍駒殊に麗しく御馬車を議事堂の入口へ横附に為して静に場内へ入らせられ続いて入り来るは皇族、大臣、慶應顧問官等総て別項記職の供奉の面々也知るべし

○帝国議会の開院式　極東の日本国に古来未曾有の盛典たる帝国議会の開院式は愈々午前二十九日を以て挙行せられ当日午前十一時十五分を以て陛下式場に御臨御遊ばしれ其筋の御諭諭相成りしが風音殊に清明にして満場に行渡り各議員を始めとして別員の供奉の下に進み臨んで皇后宮を擁せられ陛下御式場の此の左右に玉座在らせらるや出席総理大臣其席を離れて静かに玉座の下に跪き奉る山此数語は即ち左の如し

勅語

朕貴族院及衆議院ノ各員ニ告グ
朕即位以来二十年間ノ経始スル所内治諸般ノ制度粗ボ其綱領ヲ挙ゲタリ庶幾クハ皇祖皇宗ノ遺徳ニ倚リ卿等ト倶ニ前ヲ継ギ後ヲ啓キ憲法ノ美果ヲ収メ以ヲ将来益々我ガ帝国ノ光烈ヲ我ガ臣民ノ忠良ニシテ勇進ナル気性トナシテ中外ニ表明ナラシムルコトヲ得ム
朕又凡ニ各国ト盟好ヲ脩メ通商ヲ廣メ

二三

西洋化と漢語化

明治に西洋の文物が入ってきて大きく変わったことに、たくさんの翻訳語がつくられ新しい言葉が増えたことがある。ヨーロッパの文物をそのまま信じ、自分たちの文化を欧米のそれより劣っているものとして、政治の形態から教育、芸術、娯楽、日用雑貨にいたるまであらゆるものを輸入し、ことごとくその名前の翻訳語をつくってあてた。その数は数千とも数万ともいわれる。例をあげると、政治や芸術がそうだし、会社、鉄道、電話、新聞、野球……ときりがない。

ではなぜ和語に訳さず、漢語に翻訳したのか。和語ではわずかに切手や為替があるのだが、両方とも以前からある言葉をあてただけで、造語としてはほとんどみあたらないらしい。和語にはもともと語彙が少ないとか、漢字には造語力があるからというのがよくなされる説明だが、実のところ、和語よりも漢語の方が上等と思っていたからではないか。江戸時代には漢字のことを本字ともよんでいた。自分たちより先んじている（と思いこんでいる）西洋文明に敬意を表して、仮名（女手）ではなく真名（男手）を用いたのだろう。もちろんこういった正式な文書に対応できる言葉にしておく必要もあったと思う。いずれにしても、明治の翻訳語は漢文脈の言葉なのだ。結果として、押し寄せてくる西欧文化は日本語の漢語化を進めた。このことはタイポグラフィにも影響を与える。漢文脈の文字組みが優先されるようになるのである。

和製漢語

明治の翻訳語のほとんどが和製漢語とよばれる日本製の漢語である。江戸時代につくられた和製漢語（奉行、家来、野暮、世話、粗末など）は、もとに暮らしに根づいた言葉があり、それに漢字の音をあててつくられた。対して、明治以後のものは欧文の意味に漢字の意味をあてはめたものがほとんどだ。発音のことなど考えていなかったらしく、同音異義語が山のようにできた。ほとんどは視覚（漢字）を頼りに意味を固定しており、たとえば「解答」と「回答」など間違えやすいときには、「問題を解く方じゃなくて〈クニガマエにクチ〉の方」などと漢字を示す。時を前後して音読から黙読への移行がはじまることを思えば興味深い

福澤全集緒言〔次見開き〕

明治三十年（一八九七）全五十巻に及ぶ全集の緒言。全集には、万延元年から明治二十六年までのほとんどの著述がおさめられている。開国以来の四十年間を「旧物破壊新物輸入の大活劇」と表現するなど忌憚なく書かれており、楽しめる。文章は文語調の普通文。句読点は用いず、組方は漢

一二四

漢字を制限する動き

和製漢語による西欧文化の翻訳と時を同じくして、まったく逆のことが起こっている。漢字の排斥運動である。漢字の廃止・制限を訴えるもの、国字そのものを廃止してローマ字表記を求めるもの、さらに日本語そのものを廃止して英語を採用せよというものまで出てきた。

明治三十三年（一九〇〇）、小学校令施行規則により現行の一音一文字に統一され、二年後に国語調査委員会が発足。基本方針の第一に《音韻文字ヲ採用スルコト》をあげ、漢字廃止の方向をはっきりと打ち出した。しかし、福澤諭吉が『文字之教（おしえ）』で書いているように、「日本語にはかな文字があるので、漢字を交えて書くのは不都合なのだが、いま漢字をやめてしまうともっと不都合なので、（漢字全廃の）時期が来るまで、むずかしい漢字をなるだけ使わないようにこころがければよい」というあたりが大勢の意見だったと推察する。

しかし、一方で漢字を量産し、もう一方で漢字の廃止を論じるのは、どうもよくわからない。そういう浮き足だった時代だったのだと思うより仕方がないのだろう。

当の福澤諭吉も晩年の『福澤全集緒言』では、《漢文字を用ふるは非常の便利にして［…］遠慮なく漢語を利用し俗文中に漢語を挿み漢語に接するに俗語を以てして雅俗めちゃめちゃに混合せしめ》一般に広くわかりやすくなるように工夫したとしている。

また、《少年の時より漢字漢文に慣れたる自身の習慣を改めて俗に従はんとするは随分骨の折れたることなり》とも書いている。これが偽らざるところだろう。

福澤諭吉　第一文字之教

明治六年（一八七三）

全三巻からなる日本語の教科書。漢字の制限を説きながら、文字組みや書体は漢文そのものという矛盾がある

文のままといってよい。かなは和様風が残る楷書、ふりがなには変体がなが混じる。図版は本文に抜粋した箇所を掲載した。今、私たちが使っている言葉をどのようにしてつくったのかが書かれている

文字之教端書

一　日本ハ仮名ト文字アリナガラ漢字ヲ交ヘ用ヰ甚ダ不都合ナレ共古ヨリノ仕来リニテ全国日用ノ書ニ皆漢字ヲ用ヒ風ト為りタレバ今俄ニコレヲ廃セントスルモ不都合ニテ今日ノ処ニテハ不都合ト不都合トヲ持合テ不都合ナガラ用フ可キヤノ有様ナルニ一漢字ヲ全ク廃スルノ説ハ類ヒ行ハレ難ヶ雑チカナリ此説ヲ行ハントスルニハ時節ヲ待…

（福澤氏版）

第一文字之教

福澤諭吉著

明治六年十一月

左図のように、『福澤全集緒言』は漢字ひらがな交じりの普通文で、明朝体字間ア

ケ組みの堂々たる漢文脈の組版を見せている。

こうした時代の中で、やがてかなのかたちは楷書体のまま明朝体に合うようにリ・

八

くして學者の苦みは專ら此邊に在るのみ其事情を丸出しに云へば漢

學流行の世の中に洋書を譯し洋説を説くに文の俗なるは見苦しとて

云ひ漢學者に向て容を裝ふものN如し蓋し百年來の飜譯法なれど

も斯くては迚も今日の用を辨ずるに足らざるを信じ竊に工風し

たる次第は漢文の漢字の間に假名を挿み俗文中の候の字を取除くも

共に著譯の文章を成す可しと雖も漢文にして文意を解するに難し之に反して俗

名こそ交りたれ矢張り漢文にして生じたる文章は假

文俗語の中に候の文字なければとて其根本俗なるが故に俗間に通用

す可し但し俗文に足らざる所を補ふに漢文字を用ふるは非常の便利

にして決して棄つ可きに非ず行文の都合次第に任せて遠慮なく漢語

を利用し俗文中に漢語を挿み漢語に接するに俗語を以てして雅俗め

ちゃくちゃに混合せしめ恰も漢文社會の靈塲を犯して其文法を紊亂し

唯早分りに分り易き文章を利用して通俗一般に廣く文明の新思想を
得せしめんとの趣意にして乃ち此趣意に基き出版したるは西洋旅案
内窮理圖解等の書にして當時余は人に語りて云く是等の書は敎育な
き百姓町人輩に分るのみならず山出しの下女をして障子越に聞かしむ
るも其何の書たるを知る位にあらざれば余が本意に非ずとて文を草
して漢學者などの校正を求めざるは勿論殊更らに文字に乏しき家の
婦人子供等へ命じて必ず一度は草稿を讀ませ其分らぬと訴る處に必
ず漢語の六かしきものあるを發見して之を改たると多し然かのみ
ならず余が心事既に漢文に無頓着なりと決定したる上は勉めて此主
義を明にせんとを欲し例へば「之を知らざるに坐する或は「此事を誤解
したる罪なり」と云へば漢文の句調にて左まで難文にも非ざれども態
と之を改めて「之を知らざるの不調法なり」又「此事を心得違したる不行

九

デザインされ、内容にかかわらず同じ書体を用いるようになった。印刷物は、徐々に漢文脈のタイポグラフィに統一されていき、太平洋戦争を境に和様のデザインは姿を消すのである。

日本語組版と明朝体

楷書になったひらがな

日本の活字は正方形にはめてつくられている。漢字のかたちに従っているからだ。国語改革の運動があったにもかかわらず、西欧文化の漢語化と、なにより和語（かな）に対する漢語（漢字）優位の意識が、日本語を漢文風の文字組みに向かわせた。もちろん活字印刷の物理的な、あるいは機能的な制約もある。いずれにせよ漢文風に組まれることによって、日本語の文字に大きな変化が起こった。できてから千年の間、けっして楷書で書かれることのなかったひらがなが、活字によって楷書となり、そう時間を要することなく手書きでも楷書で書かれるようになったのだ。今から百年と少し前のことである。

ひらがなは早くから漢字と組み合わせて使われてきた。ページをもどって高野切『古今和歌集』（28・29頁）を見てほしい。漢字も「くずし字」で書かれているはずだ。古来よりひらがなが交じる文はすべて「くずし字」で書かれてきた。それが和文の書き方だった。ひらがなは漢字の草書体をさらにくずしてできた文字だが、ひらがなそのものを草書とはよばないように、ひらがなと一緒に書かれるくずした漢字も草書ではない。「和様」という。この本でも何度か使ってきた言葉だ。ここに「くずし字」と書いたのは「和様」の書き方のことである。

藤原行成　白楽天詩巻（白氏詩巻）
寛仁二年（一〇一八）
赤紫、薄茶などの美しい染紙の料紙に唐の白居易の詩文集『白氏文集』巻第六十五のうちの八篇の詩を揮毫したもの。草書を交えた行書体で、和様の完成された洗練美とされる。伏見天皇が大切にしていたことでも知られる

書家の石川九楊は著書『日本書史』の中で、書における和様の成立を藤原行成の『白楽天詩巻（白氏詩巻）』（寛仁二年、一〇一八）に求めている。その特徴は、《一つの横画を中国式に「起筆＋送筆（トウ）＋終筆（スー）」と書くのではなく》「S」字型に流れるように書いたものであり、これこそが《日本の書を象徴する基本運筆となり、近代にはいるまでの日本の書の書きぶりを決定していく》。「S」字型は仮名（かりな）の段階を脱した日本の文字、女手（ひらがな）の書きぶりであり、漢詩である行成の白楽天詩巻は《もはや中国語の文脈での中国の詩ではなく、日本語そのものであるとしている（第十八章「日本文字の完成」）。ここから書のみならず、女手＝和様の視覚文化が育ってきたのはこれまでみてきたとおりだ。

私たちが今使っている代表的な書体は明朝体である。明朝体は中国で生まれた書体で、その字形は「トン・スー・トン」の三折法に基づいてデザインされており、始筆・送筆・終筆をはっきりととどめている。少なくとも流れるようにかしげる和様のおもかげはない。ひらがなはどうしてもそのようには書けないから、最初期のかなをふくめた明朝活字全体のバランスはとても悪い。今見てそれをかっこよく思うこともあるが、それは骨董的価値がでてきたということだろう。書体としてすわりがよくなるのは、かなを楷書風につくりかえてからのことである。変体仮名が混ざるうちはどうしても楷書化しきれないから、明治三十三年（一九〇〇）以降ということになるが、実際には昭和戦前まで変体仮名は残る。その間の約五十年間を移行期といっていいだろう。ちょうど二十世紀の半分である。

一二九

言文一致運動

型に嵌められていくようなかな活字の変化とは逆に、明治の書き言葉は型から外れるように変化していく。そのひとつに、二葉亭四迷や山田美妙らの文学運動としてよく知られている「言文一致運動」がある。二葉亭四迷の「余が言文一致の由來」(『文章世界』明治三十九年) にはこうある。

もう何年ばかりになるか知らん、余程前のことだ。何か一つ書いて見たいとは思つたが、元來の文章下手で皆目方角が分らぬ。そこで、坪内先生の許へ行つて、何うしたらよからうかと話して見ると、君は圓朝の落語を知つてゐるろう、あの圓朝の落語通りに書いて見たら何うかといふ。所が自分は東京者であるからいふ迄もなく東京辯だ。即ち東京辯の作物が一つ出來た譯だ。

その東京弁の文章を坪内 (逍遙) に持つていつたところ、それでいいと言う。敬語 (敬語のことか) も使わない方がいいというので敬語なしでやつてみた。それが自分の言文一致の書きはじめだつた。と、四迷は書いている。その言文一致体に対して、坪内はもう少し上品にといい、徳富 (蘆花) は文章にした方がいいという。四迷はこの両先輩の意見には反対で、国民語の資格を得ていない漢語は使わないのが自分のルールだとした。

新聞にみる和様かな活字の変化
[右から]

和様	日要新聞	明治五年
	長崎新聞	明治六年
	朝野新聞	明治八年
和様風	読売新聞	明治十一年
	大阪毎日新聞	明治二十四年
楷書風	東京朝日新聞	明治二十六年

よまぬとちがふ娘

としらいあきぬく

もをサーく切取里火

を以て焼ちゝらゝ置

ぶげるゆへハテナと

思ひぬき足して伺ひ

ありましさから皆さ

ん御安心をさいまし

たとえば「行儀作法」はすでに日本語化しているので使っていいが、「挙止閑雅」はまだ日本語になっていないので、使ってはいけない。《どこまでも今の言葉を使って、自然の發達に任せ、やがて花の咲き、實の結ぶのを待つとする》とし、《支那文や和文を強ひてこね合せようとするのは無駄である》と言い切った。福澤諭吉の《遠慮なく漢語を利用し……雅俗めちゃめちゃに混合せしめ……》とは真逆である。

新編
浮雲二篇

春の屋主人
二葉亭四迷 合 著

第七回　團子坂の觀菊

舊暦で菊月初旬といふ十一月二日の事ゆゑ物観遊山には持て來いと云ふ日和

日曜日は近頃に無い天下晴れ風も穩かで塵も起たず暦を繰で見れば

園田一家の者は朝から觀菊行の支度とりぐ〳〵晴衣の袘長を氣にしてのれ勢のしれこみがお政の肝癪を成て廻りの髪結の來やうの遲いのがお鍋の落度となり究竟は萬古の茶瓶が生れも付かぬ欲口になるやら架棚の擂鉢が獨手に駈出すやらヤッサモッサ捏返してゐる所へ生

一

下昨朝々の大地震にて人家の破壊せるもれ擧げ
中佐の安着を待つ〵
ありたるなり然るに

二葉亭四迷　浮雲
明治二十年（一八八七）

『浮雲』は、言文一致を目指した四迷の代表作だが、明朝体、字間アケ組みの漢文調に組まれている。まだ、新しい文体のための新しいかたちができていなかったのだ。のちに語られた《こ

なれない漢語や時代遅れの和語を使わないよう工夫をした》（『余が言文一致の由来』）という苦労にも関係あるのかもしれない

坪内の〝上品〟や徳富の〝文章〟とは、漢文を多用した文語体、あるいは候文を指しており、それに対して四迷は、式亭三馬の作中にあるような「深川ことば」を参考にし、《いかにも下品であるが、併しポエチカルだ》と主張する。彼にとっては、東京弁で書くことに意味があったのだろう。つまり、言文一致とは漢文からの離脱であり、口語というより東京弁の書きことば、すなわち現在使われているような「標準語の文体」をつくる試みであった。それは、誰かの「話しことば」の書き写しではなく、誰もが使える「書きことば」をつくることだったのである。

それがどのように文字組みに反映されているのか、やはり四迷の「浮雲」（131頁）をみてみよう。文字組みは漢文と同じアケ組み、書体は明朝体で、かなには和様のくずれが残っている旧態依然としたものだ。それでも何かしらの兆しは現われるもので、ここではそれをルビにみることができる。総ルビはこの時代珍しくはないが、よく見ると訓がながふられている。たとえば「観菊」に「きくみ」とルビをふって漢語を訓読みさせている。また「獨手」と書いて「ひとりで」と読ませるなど、随所に漢文離脱の試みをみることができる。訓がなは滑稽本の権威へのからかいの手法から、書きことばの民主化に主眼が移っていた。文学だけではなく、新聞や雑誌などにも同様の手法をみることができる。それは整版（手書きの複製＝和様）から活字印刷（漢様式）への移行に対抗する、日本語の書きことばの大きな転換期であった。

三遊亭圓朝の速記本 [左頁]

明治十七年（一八八四）に刊行された三遊亭圓朝の噺を速記した『佐談 牡丹灯籠』（全十三編、東京稗史出版）は、今では言文一致を促進した書物として知られるが、もともとは速記法の宣伝普及を目的として出版されたものだ。人情噺は速記の見本とするのに最適だと考えたのだろう。しかし、落語は観客を前に演じるもので、通常の話しことばとは違う。文語体の筆記法しかなかった時代に、それを書き写すには工夫が必要だった。筆記者の若林玵蔵は、漢語で意味を記述しながらルビで音を記す方法をとった。たとえば、《……その店頭（みせさき）には善美商品（よきしろもの）が陳列（ならべ）てある所を通行（とほり）かゝりましたさに「言」と「文」が一体となった表現となっている。坪内逍遙を速記してできたこの文章に感銘を受け、明治十八年に発売された合本に序文を書いている一人のお侍は……》という具合に、口演（フィクション）を速記本という表現となっている。

一二三

怪談牡丹燈籠第七編

三遊亭圓朝演述
若林玕藏筆記

出版所
東京下谷區下谷練士町
一丁目六十三番地
東京稗史出版社
東京市淺草區駒形町三

第十四回　帳中怪異果如何

伴藏ハ畑へ轉がりましたが兩人の姿が見へなくありましたから慄へながら漸々起上り泥だらけの儘家へ驅け戻り伴ハ峯やヨ峯唯ヨどうしたヘマア私ハ熱かつたと脊汗がヒッショリ流れる程出したが我慢をして居たヨ伴ｎ手前ｎ緣い汗をかいたらｎ己やア冷てい汗をかいた幽靈が裏窓から逃入て行たから萩原樣ｎ取殺されて仕舞だらうか峯ｎ考へとヤァ殺ぞめへと思ふヨ集ｎ悔しくつて出る幽靈でいなく戀しくゝと思つて居たのに御札が有つて入れなかつたのだから是が生て居る人間ならそお前さん

戦争と組版

明治、大正、昭和戦前と、たとえば小説の組み体裁を比べてみても大きくは変わらない。もちろん少しずつ違ってきてはいるのだが、大枠は変わっていない。それに比べて、戦前と戦後では大きく変化している。もちろん戦後の占領軍による政策や国語改革の影響もあるのだろうが、それだけとは思えない。どうも秘密は戦中にあるような気がして調べ、取材していくと、昭和十七年に発表された「一般書籍雑誌の組版及活字使用制限實施について」という文章に行きあたった。

太平洋戦争は、十五年戦争といわれる日中戦争の第三段階といえる。一九四一（昭和十六）の真珠湾奇襲以前から日本は戦時体制にあった。三一年（昭和六）の満州事変がそのはじまりで、三七年（昭和十二）に第二段階である支那事変（日中戦争）が起こる。そしてその翌年、三八年（昭和十三）に人的および物的資源を統制し運用する広汎な権限を政府に与えた国家総動員法が成立する。その第二十条に

政府ハ戦時ニ際シ國家總動員上必要アルトキハ、勅令ノ定ムル所ニ依リ、新聞紙其ノ他ノ出版物ノ掲載ニ付、制限又ハ禁止ヲ為スコトヲ得

政府ハ前項ノ制限又ハ禁止ニ違反シタル新聞紙其ノ他ノ出版物ニシテ國家總動員上支障アルモノノ發賣及頒布ヲ禁止シ之ヲ差押フルコトヲ得此ノ場合ニ於テハ併セテ其ノ原版ヲ差押フルコトヲ得

開花新聞　号外
明治二十七年（一八九四）

日清戦争の戦況を報じる記事。天皇の命令を伝える「宣命」は体言や用言を大きく書き、助詞や助動詞を小書きにするが、それとほぼ同じ用法で組まれている

とあり、ここで政府はメディア統制のお墨つきを得る。それからはなだれのごとく
で、主に紙の配給を通じて統制を実行し、少なくなる物資の有効利用という大義名分
のもと、ペーパーメディアの資材そのものを押さえた。それは、のちの出版事業の統
合や編集者の登録管理にまで発展する。

一九四〇年（昭和十五）、社団法人日本印刷出版版協会が設立され、会報紙『出版文化』
臨時増刊号（昭和十七年六月五日発行）において「一般書籍雑誌の組版及活字使用制限實
施について」を発表する。このころ、物資不足の問題は切実になってきており、言論
統制というより、活字供出などの一環として節約のために組版ルールを制定しており、書体
の制限が行なわれた感が強い。文字サイズや字間、行間を一律に定めれば、余分な活
字やインテル（込めもの）などをつくらなくてすむということだ。

内容をみてみよう。

最初に近眼防止のために組版様式を制限するという前ふりがあり、《以上は昭和
十七年八月末日迄には徹底的に実施せられます様切に期待する次第であります》とゴ
シック体で書かれている。「實施要項」は、《一、使用活字ノ書體　二、讀者年齢別ノ
組版及使用活字　三、前項の實施要領》の三項からなる。

使用書体は、明朝とゴシック（角ゴヂック、アンチックと表記）だけに制限し、《清朝、
宋朝、楷書等ヲ廢ス》《丸ゴヂックヲ廢ス》とされている。

組版の仕様は年齢別に記されており、満二十歳以上の組版様式はこのようになって
いる。

（A）活字ノ大キサ　五・五號（現存活字九ポイント以上）但シ

（一）註釋・説明・寫眞版等ノ説明文字等ハ六號マデヲ認ム

（二）雑誌本文中ノ特殊記事ハ六號迄ヲ認ムモ、成ルベク其ノ漸減ニ努ムルコト

（B）行間隔　五號二分以上　但シ（A）ノ但書（二）ニアリテハ六號全角以上トシ、

　　振假名ヲ附スル場合ハ五號四分以上トスル

（C）字間隔「ベタ組」ヲ認ム

（D）振假名ヲ廢ス　但シ特殊ノモノ、固有名詞ハコノ限リニアラズ

このほか、文字は原則として墨刷り、欧文や横書きに関しては使用制限の趣旨をくんで適当に考慮することなどが記されている。備考として、漢字の使用制限（常用漢字、準常用漢字に準拠）、最大版面寸法を規定することなどが盛り込まれており、のちに標準となった、本文九ポイント（十三級相当）、字間ベタ、行間半角アキ以上という基準はここでできたことがわかる。

この記事は体裁としては協会の自主規制だが、《情報局御指導の下に》ということわり書きがあり、強制力のあるものとして機能したことは戦後の出版物を見ても明らかである。とくに明朝とゴシックに制限された使用書体に関しては、いまだにその影響下にあるといわざるをえない。そして文字による情報の大量生産大量消費、すなわち戦後日本のモダンタイポグラフィへと向かっていくのである。

出版文化　臨時増刊号〔137─138頁〕

昭和十七年六月五日発行

組版および活字の使用制限についての要項が掲載された号。使用活字や字間、行間など細かく指示している

出版文化

臨時增刊號
日本出版文化協會
東京市神田區錦町三ノ三
發行兼編輯人　尾崎晴夫
定價　一・十五日發行（送料共一部金三錢）

一般書籍雜誌の組版及活字　使用制限實施について

國民の體位向上は、高度國防國家の建設の爲めに現下の最も重要な國策の一つでありますが、就中次代を双肩に擔ふべき青少年の體位向上の問題に就きましては、凡ゆる角度から研究されてゐるのでありまして過般來文部省厚生省等の關係官廳が青少年の視力保健、近視豫防の對策を講じて居られるのも斯様な見地に立脚せるもので、大學生の六割近くに近眼である現狀では尤もな事と考へられます。

併しながら、尚使用されてゐる活字の餘りに小さきに過ぎ又組版樣式の不適當等で視力の保健上殊に憂慮すべきものがあるに鑑みまして、等に現在使用せられてゐる活字の大等に色々ありませうが、特に書籍雜誌は色々ありませうが、

小や組版樣式共の他印刷技術等が非常に影響してゐる・事は名兒出來ぬ事實と申さねばならないのであります。

この點に關しましては、出版業界全般が國家の方策に積極的に協力すべき共同の義務を有するものと思ひますし、又現に業界に於いても既に斯の點を秀慮せられて印刷企劃を立て、居られる向も相當あるのであります。

情報局の御指導の下に、出版業務委員會の意見を徴し、更に理事會の議を經て本案を實施するに至つた次第であります。

その實施方法は、幼兒向及兒童向のものに就きましては現に大體實行せられて居る樣でありますが、更に其の徹底を期せられ度く、滿十六歳以上廿歳未滿の青少年向のものに就きましてもこの際特に本案の勵行する樣切に期待する次第であります。以上は昭和十七年八月末日迄には徹底的に實施せられ又滿廿歳以上の成人向の使用制限に就きましても本案の實施は是非共切望致します。

伴ふので、當分の間は極力本案の趣旨に則ふ樣協力願ふ員會々員の自主的御協力を御願ひします。併し特に一般に惹に讃まれる文庫本に就きましては、共の新刊物は總て本使用制限を勵行し、共の既存刊行物の飜版の際は是非本案を實施する樣御願ひ致します。

尚本案に就きまして御不審の點は事業統制課に御照會下されば御説明申上げます。

のでありますが、何分現在は用紙が相當に減少してゐる時でありますから、早速實行するのは非常な無理かと存じますが、

一般書籍雜誌ノ組版及活字使用制限等ニ關スル實施要項

一、使用活字ノ書體
（イ）明朝（滿朝、宗朝、楷書等ヲ除ス）
（ロ）角ゴチック、アンチック（丸ゴチックヲ除ス）
（B）（現存活字十二ポイント）以上
（B）行間隔　四・五號（現存活字十二ポイント）全角以上
（C）字間隔　四・五號（現存活字十二ポイント）四分以上
（D）振假名ヲ除ス

二、讀者年齡別ノ組版及使用活字
（イ）滿七歳迄（幼兒向）
（Ａ）活字ノ大キサ　四・五號
（ロ）滿九歳前後（兒童向）
（Ａ）活字ノ大キサ　五號以上

（B）行間隔　五號全角以上

但シ振假名ヲ附スル場合ハ五
號ノ二分以上トス

字間隔　「ベタ組」ヲ認ム
但シ内容ニヨリ適當ノ字間ヲ
考慮スルコト

（D）振假名ヲ廢ス　但シ特殊
ノモノ、固有名詞ハコノ限リ
ニアラズ

（八）滿十歲以上二十歲未滿（青
少年向及農漁村・工場勞務者向）

（A）活字ノ大キサ　五・五號
以上

（B）行間隔　六號迄以上

但シ振假名ヲ附スル場合ハ五
號四分以上トス

（C）字間隔　「ベタ組」ヲ認ム

（D）振假名ヲ廢ス　但シ特殊
ノモノ、固有名詞ハコノ限リ
ニアラズ

（イ）註標、說明、寫眞版等ノ說
明文字等ハ六號迄ヲ認ム

（ロ）雜誌本文中ノ特殊記事ハ
六號迄ヲ認ムルモ、成ルベク
其ノ漸減ヲ努ムルコト

（ロ）行間隔　五號二分以上

但シ（A）但書（ロ）ニアリテ
ハ六號全角以上トシ、振假名
ヲ附スル場合ハ五號四分以上
ニアラズ

　備考　本項ハ中四・五號ハ九・
　ポイント、五・五號ハ一一・七
　イントニ該當スル活字ニシテ、
　面ハ夫々現存活字ノ一二ポイン
　ト及ル九ポイントノ字面ト同ジ

三、前項ノ實施要領

【一】前項中（イ）幼兒向及（ロ）兒童
向ノ現ハ略實行セラレ居ルモ更ニ
之レガ勵行ヲ期スルコト

（ハ）青少年向、未ダ不徹底ニツキ
特ニ勵行ヲ期スルコト

五、寫眞製版法ヲ應用シテ印刷スル
場合ニアリテモ、字面縮少ノ程度
ハ第二項ニ準スルコト

六、本使用制限發表ノ際現ニ保有セ
ル制限外活字ヲ以テ作製セル紙
型、保存版ハ之ヲ使用シテ印刷シ

在現チニ適用スルコトノ困難ナル
ヲ認メ、暫ク協會々員ノ自主的協
力ニ俟チ漸次本使用制限ノ實施ヲ
圖ルコトヲ努ムルコト
但シ文庫本ハ其ノ特殊性ニ鑑ミ新
刊ハ總ベテ（ロ）ヲ勵行スルコト、
既ニ現ニ本ト雖モ重版ハ、當ニ出來得
限リ右ニ準ズル樣努力スルコト

七、繼續出版物中既刊出版物使用活
字ノ關係上本使用制限ノ適用ニ付
ザルハ一切本使用制限ノ適用ヲ得

八、出版物中本使用制限ノ適用ハ不能
ナルモノハ豫メ協會ノ承認ヲ得ル
コト（辭典類其ノ他）

九、歐文活字（數字及橫書專用假名
文字ヲ含ム）ニ付テハ當分ノ間本
使用制限ノ趣意ヲ體シ、適當ニ考
慮スルコト

但シ前號ノ場合ハ複寫紙型、複製
保存版ヲ作製セザルコト

　備考　左記ノ件ニツキテハ別ニ考慮
　スルモノトス

（一）漢字ノ使用ハ文部省制定常
用漢字及準常用漢字ノ範圍ニ準據
スルコト（閣議決定ノ上實施案作
成スベシ）

（二）書籍、雜誌ノ規準最大版面
寸法ヲ規定スルコト

訂　正

○第一頁三段八行下ヨリ二字目「六
ヲ削ル○第二頁一段十五行三字目
「字」ノ次ニ「等」ヲ入レ○第二頁
欵十九行目「帯小」ヲ「帶小」ニ訂正

六章　文字産業と日本語

文字の映像

邦文写植誕生

二十世紀は映像の時代だったといわれる。映像における光学（写真）から電子工学（CG）という技術革新の流れは文字にもあてはめることができる。写植（写真植字）からデジタル・フォントへの道程である。

本来、写植は光学技術のひとつとして、映像として論じてもよい事柄だ。バウハウスのマイスターであったモホイ＝ナジは、写真によるタイポグラフィの可能性に着目し《タイポグラフィーの工程の未来は写真的メカニズムの方法にあると確信をもって言うことができる》（「タイポフォト」バウハウス叢書『絵画・写真・映画』）と述べ、言語のヴィジュアル表現を動きのある映画的造形として論じた。

中国の陶活字や朝鮮の銅活字で先駆けたとはいえ、文字数の多い東アジアの漢字文化圏は、書体や植字技術の開発において、いつもヨーロッパの後塵を拝してきた。写真と文字の出会いもやはりヨーロッパからはじまる。しかし、もともとグラフィカルな言語である日本語は〝写像であるテクスト〟と親和性が高かったのか、邦文写植は欧文より先に実用化された。　邦文写植機の発明は、一九二四年（大正一三）のこと。のちに写植の二大メーカー（写研とモリサワ）の創業者となる石井茂吉と森澤信夫の手による。二四年に特許を出願したが「邦文写真植字機」としては認められず、出願目的

モホイ＝ナジ　タイポフォト
一九二二年
雑誌『ブルーム』のためのタイトルページ草案

を「写真装置」と変更することで翌二五年に許可がおりた。

ことのはじまりは、森澤が当時勤めていた星製薬印刷部でドイツのM・A・N（エム・アー・エヌ）輪転機を組み立てたことだった。森澤は最新鋭の巨大な高速輪転機を組み立てることに成功したものの、手間暇がかかり職人的な技術が求められる活版印刷と性が合わず、印刷部をやめてしまう。そんなときにイギリスで研究されてはいるがなかなか実用に至らない〝写真で字を組む機械〟のことを聞き、そのことが頭から離れなくなった。

なるほど［…］、写真で字を植えるのなら、文字はひとつあればよいな。ひとそろいの文字があれば、必要な文字は何度でも写して使える。［…］すると、あんな大きい場所に、何万本も活字を用意して、右往左往して活字拾いをすることもいらんな。［…］小さい機械で、タイプライターみたいな機械で、座ったままで字が組めるかも知れん。（『写植に生き、文字に生き──森澤親子二代の挑戦』一九九九年）

日本よりずっと機械文明が進んでいたイギリスで写植機開発が成功しなかったのはどうしてなのか、その疑問は活字のかたちから解ける。アルファベットの活字はそれぞれの文字固有の幅でつくられている。Iは狭く、Wは広い。活字はスティックの幅が違ってもならべることに支障はないが、ひと文字打つたびにその字に合った幅で印画紙を移動させるのはむずかしい。それが開発をさまたげている最大の要因だった。

しかし、日本の活字のボディは正方形だ。ひと文字ごとに同じ幅だけ印画紙を移動させればいい。そのことに気づいた森澤はさっそく試作模型をつくりはじめた。日本の近代活字組版の特徴である漢文組み、すなわち均等字送りのための正方形のボディが、新しい技術を生む助けになったのである。

もちろん、発明されてすぐに印字の主役に躍り出たわけではない。最初は映画の字幕に使われる程度で(映像と相性がいいのは自明のことだ)、本格的な普及にはオフセット印刷と写真製版の登場を待たねばならなかった。

写植の効用

近代活字は整版印刷の文化を根こそぎ変えてしまったが、写植は活字文化の延長線上にある。とはいえ、技術が表現に与える影響はけっして小さくはない。写植の効用でもっとも先にあがるのは、書体開発が容易になったことだろう。

写植機は写真の引き伸ばし機と同じ原理で印字するので、ネガフィルムにあたる「文字盤」と印画紙をセットする「暗箱部」の大きくふたつのパートに分けることができる。文字盤はネガ(黒地に文字部分が透明)のガラス盤で、光を透過させて文字を印画紙に焼き付ける。文字盤と印画紙の間にレンズが複数取り付けられており、レンズを選ぶことにによって文字サイズを変えることができる。活字の場合は、同じ書体でもサイズごとに文字をつくる必要があったが、写植の場合は一枚の文字盤から異なるサイズの文字を焼き付けることができるのだ。

字幕体

映画の字幕に使われた「字幕体」。図は、『書窓』昭和十一年十一月号に掲載されたもの。

長體1
書窗第二巻五號
印刷研究特輯號

正體
書窗第二巻五號
印刷研究特輯號

平型1
書窗第二巻五號
印刷研究特輯號

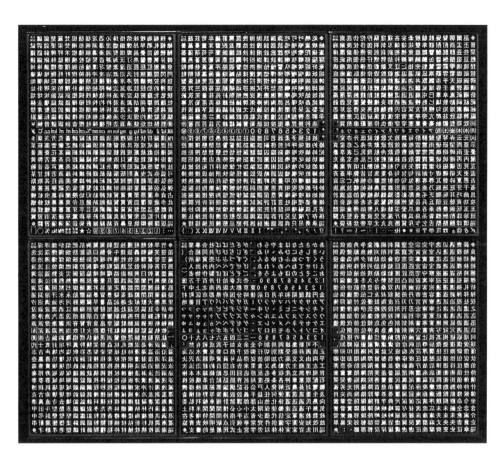

写植機文字盤

文字はネガ・鏡像。5ミリ間隔で配列されている。文字部分の材質はガラス。メイン文字盤の収納文字数は567字。それを6枚セットすることができ、合計3402字となる。上図はモリサワ写植機の文字盤

また、原字から母型を起し鋳造しなければならない鉛の活字と違って、写植の文字盤は（簡単にいえば）原字をネガに撮るだけでできあがる。そういった技術上の制約が解かれたことによって書体制作が盛んになり、その裾野も広がった。明朝とゴシックの中間のような書体「タイポス」（一九六九年）が話題をよび、「ナール」（一九七二年）や「ゴナ」（一九七五年）などフトコロが広く仮想ボディいっぱいに設計された書体は日本語の文字のかたちを大きく変えた。新書体が次々に発売され、さまざまなウエイトが揃うファミリー化も進んだ。

レンズは文字サイズを変更するだけではなく、文字のかたちを光学的にゆがめることにも用いた。文字を縦長（長体）にしたり、扁平（平体）にしたり、斜めにゆがめる（斜体）など、ひとつの文字盤からいくつものバリエーションをつくることができた。また、写真のピンボケのように文字をぼかす、現像処理でウエイトを調整するなど、さまざまな裏技もあった。それらは"ゆがめてくずす"和様の継承といえなくもない。

写植によって文字サイズの単位が変わったことも特筆すべき事柄である。写植の寸法単位には文字サイズを表わす「級（Q）」と字送りや行送りのための「歯（H）」があり、どちらも0・25ミリ、1ミリの4分の1に定められている。活字の寸法単位である「号」や「ポイント」を用いてもよかったはずだが、当時まだ目新しかったメートル法を採用し、計算しやすい4分の1ミリを単位とした。まず字送り、つまり印画紙の送り幅（推進量）の最小単位として「歯」が決められた。印画紙をセットしたドラムを動

変形レンズ説明図
かまぼこ板型レンズの角度を変えることによって文字を変形できる。「果」の文字を囲んでいる枠が仮想ボディ

写植書体見本帳
一九八五年頃
新書体開発競争に拍車がかかり、書体制作各社がオリジナルの書体見本帳をつくって競い合った。図は、写研写植見本帳よりゴナファミリーのページ。仮想ボディいっぱいに設計されたゴナは、ヨコ組みにも適し、多くのデザイナーに重用されて時代を画する書体になった

かすための機械的な駆動部分にはラチェット（爪車＝のこぎり歯状の歯車）が用いられており、その歯がひとつ動いたときの幅を0・25ミリとしたのである。その寸法を文字サイズにも適用し「級」とした。

一九六〇年、メートル条約にもとづき、CGPM（国際度量衡総会）において国際単位系が採択された。七〇年代半ばには、タイプサイズをメートル法に統一しようという議論が持ち上がる。しかしコンピュータの普及により、ヤード・ポンド法を慣習的単位とするアメリカ合衆国主導で「ポイント」が文字単位として定着した。世界中でヤード・ポンド法を主に使用している国はアメリカとミャンマーだけという現状を鑑みても、それは議論の後退だったといっていいだろう。邦文写植の単位をメートル法にしたことは卓見であった。

ベタ組みからツメ組みへ

写植文字は〝像〟であり、活字のようなボディがない。だから、先に述べたような変型も可能である。欧文文字の固有幅については先に述べたが、日本語の文字にも固有の幅がある。たとえば「へ」は横に平たく、「り」は縦に細い。正方形におさまっているように思える漢字も「皿」は平たく「月」は細い。なので、欧文のようにそれぞれの字幅に合わせて文字をならべてもいいのではないかという考えも生まれてくる。そういった、字幅を基準に組むことを「ツメ組み」といった。今は、欧文組版にならって「プロポーショナル」とよんでいる。

写植指定用級数表
出版や印刷に携わる者には必携道具のひとつだった。これで文字サイズを決めたり、文字の上に置いてサイズを確認したりする

ツメ組みは写植以前から活字の清刷をとって行なわれていたというから、かな文字を正方形に詰め込んだことによる反動のようなものかもしれない。しかし、写植以降、ツメ組みが定着したこととは間違いない。やはり、ボディがなくなったこととは大きかったのだ。写植全盛時代のこれでもかと字間を詰めた文字組みは、技術的制約から解き放たれた喜びの声のようでもある。

一方、漢文のように均等に文字を送る組み方（漢文組み）は、近代活字を通して定着しており、写植文字も概念としてのボディ＝「仮想ボディ」を堅持していた。もっとも簡便な、仮想ボディを密着させて文字をならべる「ベタ組み」が文字組みの基本だとされ、本文はベタで組むのが一般的だった。ツメ組みの仕上がりは写植オペレータの腕前に左右されるが、ベタ組みは誰が組んでも一定の水準を満たすので、大量の印刷物をつくるのに都合がよかった。情報が商材となる時代がはじまろうとしていた。

一九七〇年、若い女性を対象にした全面グラビア印刷の雑誌『anan（アンアン）』（平凡出版、現マガジンハウス）が創刊される。報道写真を中心としたグラフ誌は一九二〇年代から出版されていたが、『anan』はファッション写真の切口の新しさとともに、本文書体としてリリースされたばかりの「タイポス」を採用して時代の先端を切りひらいた。文字主体の記事ページを「活版ページ」、写真主体のページを「グラビアページ」とよび分けていたような当時の雑誌のなかで、長いテキストを写植で組むこと自体、画期的だったのだ。オフセット印刷が主流になってからも写真ページは「クラビア」とよばれ続けたが、文字ページはすぐに「活版」とはよばなくなった。

宝島 10
表紙イラストレーション 湯村輝彦

君はまだ土の匂いを憶えているか？
人間は土から生まれた「だがぼくたちの還るべき土とは……」

荒木一郎 宝島インタヴュー 星と夢と潮騒と 樋口良一
女性運動家・田中ミツに会いにいく
私はシャンソンじゃない ロック・シンガー・金子まりの青春 御子柴滋 116

僕たちは1962年にどこにいたのだろうか
映画少年アメリカン・グラフィティの

メッセージ 14

レリダは素適な町だった スタインオンザロード 第四回 長田弘 220

安井清隆さんが超大型円盤で連れていかれた太陽系外惑星 その一 207

植草甚一のニューヨーク大百科
すぐ役に立つニューヨークの案内
長さん甚ちゃんの特別放談 われらが青春のニューヨーク
ニューヨーク雑貨コレクション植草さんのお土産を写真入りで大公開 43

藤本義一 連載小説 人肉ザラダ 第四回 267
イラストレーション 湯村輝彦

カッフ野郎 爆煙聖女 中篇読切SF小説 山野浩一 76
ロンサムカウボーイ第十回 片岡義男
踊る大陸 WILD WILD WEST 小泉徹 302

一〇二本 胸に輝く星
今日の観るもの 聴きのも 北中正和
一本のレコードの溝の中から 内田修

関西喜劇ド根性
友部正人のアメリカ旅行 笑わさいでか！
インタヴュー滝沢解
ぼくの読書ノート 126

POST CARD
BY AKIRA KOBAYASI
小林昭

写植のツメ組み［上］
雑誌『宝島』一九七三年十月号目次。字間がなくなるぐらい詰めて組まれている。漢数字の「一」に注目。デザインは平野甲賀

割付用紙［下］
雑誌の割付用紙（レイアウト用紙とも）。判型、文字サイズ、段組などの雑誌を通貫するフォーマットが刷られている。ここに文字や写真を割付けてレイアウトする。文字や写真を正確に数える必要上、桝目組版にならざるを得なかった。このころからアートディレクターという職能がクローズアップされてきた

時をおかず、グラフィック主体のヴィジュアル雑誌が台頭する。誌面には、テキストに先行して写真やイラストが割り付けられた。それは「先割り」とよばれ、ライターはレイアウトによって決められた文字数にあてはめて原稿を書くようになった。レイアウト先割りで正確に文字数を割り出すためには、均等字送りで組む必要があった。文字スペースを「グレースペース」といったのもこのころである。

本文をツメ組みするにはまだ技術的にむずかしかったこともある。しかし、タイトルなどを切り貼りする"手ヅメ"は日常的に行なわれており、プロポーショナルの波はすでに来ていた。ヴィジュアル革命時に、ベタ組みは古くさくみえたのだ。そこで、均等字送りとツメ組を共存させる「一歯ヅメ」という方法が考え出された。文字通りベタより1歯少なく送る方法だ。たとえば13級の文字を12歯で送る。かなはこれでなんとかなるが、約物が不自然になったり、漢字の組み合わせによってはくっついてしまったりすることもあり、組版の専門家からはあまりよい評判を得られなかった。しかし、先割りのニーズと合致したのだろう、1歯ヅメは雑誌本文において定番の組み方となった。本格的なプロポーショナル印字が可能になったのは、マイクロコンピュータ搭載機以後のことである。

逆に、英文の組版をベースにした最初期の民生用PCソフトではタテ組みすらできなかった。ベタで組むのはなおさらだ。コンピュータでは文字ごとに字送りを変えるのはさほどむずかしいことではない。ウェブをはじめとするデジタルメディアの台頭で、プロポーショナル・左ヨコ組みはようやく市民権を得るのである。

ベタ組み・一歯ヅメ・ツメ組み
均等字送りはタテ組みに、プロポーショナルはヨコ組みに対応しているともいえる。漢文組みと欧文組みということだろう

ベタ［右］と一歯ヅメ［左］

にほんごのでざいん
にほんごのでざいん

ベタ［上］とツメ組み［下］

にほんごのでざいん
にほんごのでざいん

デジタル化のなかで

自動化への道程

　タイポグラフィは、印字・印刷の技術と分けて考えることはできない。書体設計や組版において、そのときにはその方法しかなかったから、という消極的な選択もあったはずである。邦文写植機を発明したときの均等字送りや仮想ボディもその例のひとつだろう。けっして、均等に文字をならべる方が美しいという理由で均等字送りにしたわけではない。もし、そのときに技術が熟していて、欧文のプロポーショナル印字が先に実用になっていたら……と、考えることは、無駄な"たら・れば"ではない。それは、わたしたちの日本語をどのように組めばいいのかという問いを、改めて問うことでもある。

　印刷機はその発明から三百年以上の間、ほとんど改良されず使われていたが、十九世紀初頭、動力を用いた印刷機が稼働しはじめた。一八一四年十一月二十九日、イギリスの新聞「タイムズ」が蒸気印刷機の使用を告げた。この印刷機は1時間あたり1100枚、これまで24人の印刷工が半日かかって刷っていた量をわずか30分で刷り上げたという。これによって情報の大量生産時代の幕が開けた。活字組版は手作業と思われがちだが、意外と早くから機械化が行なわれている。

一八八六年には発明家のオットマー・マーゲンターラーがライノタイプ型の活字自動鋳植機を発明。八七年には、米モノタイプ社の創始者であるトルバート・ランストンが機械式植字システムの特許を取得し、九二年にはモノタイプ（欧文単字自動鋳植機）を完成させた。

日本では、戦後このモノタイプ方式が普及し、六〇年代には全自動の邦文モノタイプが一般の工場でも使われるようになった。自動化が進んだ大きな印刷工場と手作業に頼らざるを得なかった中小の印刷所とでは、組版への取り組み方が違ったであろうことは想像に難くない。一方は生産性を重視して工業化し、もう一方は工芸的なアプローチにならざるを得なかったのではないか。現代の嗜好的な活版印刷への流れは、すでにこのころに芽吹いていたのかもしれない。

自動鋳植機
活字の鋳造と植字を自動で行なう機械。ライノタイプはワード間隔を調整して1行ごとに鋳込むが、モノタイプはひと文字ずつ鋳込む。写真〔左〕はライノタイプマシンの操作風景

モノタイプシステム
キーボード（欧文用）〔上〕
鑽孔紙テープ〔中〕
文選後の活字〔下〕
キーボードから文字コードをテープに鑽孔（穴あけ）し、そのテープを読み取り機（キャスター）にかける。テープの穴が文字列の符号となっており、文字の活字母型を選択して活字を鋳造し版を組む仕組み。これによって、人力に頼っていた文選が自動化された

電算化と標準化

一九七〇年、高度経済成長期の只中に『科学朝日』十一月号（朝日新聞社）が「グーテンベルクよ！さようなら——印刷界に進む技術革新」というコンピュータ組版の特集記事を組んだ。時期的には写植がようやく定着したころだが、すでに写植のトップ企業だった写研が、一九六五年には新聞用の、六八年には一般向けの、電算写植システムを発表していた。

広告チラシなど、端物印刷に用いられることの多かった写植が、電算写植によって書籍の本文組みにも利用されるようになり、編集用組版ソフトも開発された。しかし、電算システムがもたらしたもののなかでもっとも注目すべきは省力化や自動処理ではなく、「組版ルール」が制定されたことだろう。コンピュータ化することで、共通のルールが必要になったのだ。日本語組版は印刷所ごとに職人たちが積み上げてきた世界だ。そこに電算写植が普及することで、業界で統一された組版ルール、ひいては日本語の正書法を定めようという機運が生まれ、そのための努力がはじまった。

行頭行末禁則、字上げ・字下げ、縦中横、割注、圏点、ルビ、連数字、文字揃え・行揃え、見出し、字取り・行取り、表組、和欧混植、欧文ハイフネーションなどの本文組版処理に加えて、版面指定、段組、段抜き見出し、段間指定、罫引き、柱やノンブルの指定、トンボ出力などのページ組版処理が項目化され、定義づけられていった。電子文書処理を前提とした「日本語文書の組版方法」が工業規格化（JIS X 4051）されたのは、一九九三年のことだった。標準化には時間がかかったのだろう。

「グーテンベルクよ！さようなら」
『科学朝日』一九七〇年十一月号掲載

DTP登場

アップル社のパーソナルコンピュータ「Macintosh」とプリンタ「LaserWriter」、そして、レイアウトソフト「Aldus PageMaker」が出揃った一九八五年一月、アップル社の株主総会において、アルダス社創業者（当時社長）のポール・ブレイナードが、自らの造語である「Desk Top Publishing」ということばをはじめて公の場で用いて新時代の幕を開いた。デスクトップ・パブリッシング（DTP）は、机の上だけで出版が完結するという簡便さの提示だけではなく、デスクトップ思想にもとづくパブリシング・システムという意味が強くあった。

デスクトップ思想とは、ディスプレイ画面を机の上に見立てて、アイコンで示された作業対象をマウスで操作して処理する、当時まったく新しいインターフェイス「GUI（Graphical User Interface）」に込められた考え方だった。それは、コンピュータがどんな人にでも直感的に使えるようにと考案されたもので、DTPは誰もが専門的な技術におびえることなく、本格的な出版活動ができるシステムとして出発したのである。

株主総会には、アップル、アドビ、アルダスのほか、フォントベンダーのITC社、同じくフォントと電算写植機を取り扱うライノタイプ社が出席しており、誰もが使えるからといってローエンドに甘んじることなく、高品位な書体と印字技術を組み込んだシステムとして考えられていたことがわかる。

DTPがタイポグラフィに多大な影響を与えたことはいくら言っても言いすぎではない。なかでも重要な役割を果たしたのが、アドビ社が開発したページ記述言語「ポ

PageMaker日本語版〔右〕
一九八九年
LaserWriter〔中〕一九八五年
Macintosh〔左〕一九八四年

ストスクリプト」だ。ポストスクリプトによる出力は、出力機の解像度に依存するため、環境さえ整えば商業印刷の要求にも耐えうる仕組みを持っていた。また、開発の過程で、当時、ディドーポイントとアメリカンポイントという主にふたつの大きさがあった活字サイズを72分の1インチちょうどに定めた。これをDTPポイントといい、デジタルフォントが主流となった今ではポイントの標準寸法となっている。

デジタルがひらいた画文併存

もうひとつの大きな特徴は、絵と文字が同じフォーマット上で扱われるようになったことだ。一九八四年に発売されたMacintosh128Kには「WYSIWYG（ウィズィウィグ）」とよばれる特徴が備わっていた。WYSIWYGはWhat You See Is What You Getの略で、見たままのものが得られるという意味だ。ゼロックス社のパロアルト研究所で提唱され、アップル社がMacintoshで実現した。コンピュータでデザインする上でもっとも重要な概念である。

当時のMacのディスプレイの標準解像度は72dpiだった。dpiというのはdot per inchの略で、その名の通り、1インチあたりのピクセル（ドット）数をあらわしている。一方、先述のとおり、文字の単位であるポイントは1ポイント＝72分の1インチである。したがって、画面解像度を72dpiにすることで画面上のピクセルと文字のポイントサイズが等しくなり、文字を画像と同じビットマップ上に書きだすことができるようになった。

ディドーポイントとアメリカンポイント

ヨーロッパで普及していたのがディドーポイントで、1ポイント＝0・3759ミリ。アメリカで制定されたのがアメリカンポイントで、1ポイント＝0・3514ミリなので、ディドーポイントは72分の1インチより少し大きく、アメリカンポイントは少し小さい。日本では活字の基準寸法にアメリカンポイントを採用している（JIS Z 8305）。ちなみに、一番古いポイント単位はフルニエポイントで実寸については諸説ある

ポストスクリプトも文字と絵を同じグラフィックエレメントとして扱える。画像は三次ベジェ曲線で生成され、文字も同様にアウトラインフォントとして提供されて、絵と文字が完全に一体化した。

近代活字以降、絵と文字は常に別のものとして扱われてきた。写真植字と写真製版のように同じ技術を用いていた時期もあったが、制作工程がまったく別になっていたため絵と文字が共存することはなかった。しかし、レイアウトソフト上では文字も絵も同じ画面にあらわれ、同時に動かすことができる。整版から百年の時を経て、コンピュータ上で絵と文字がふたたび出会ったのである。

書体制作のひろがり

デジタル化にともなって、書体開発はより簡便になった。Macintoshが発売されて間もなく、Altsys社が「Fontastic」というビットマップフォント作成ソフトをリリースし、すぐにそれはベジェ曲線を扱える「Fontographer」というアプリケーションに進化する。一九八六年一月リリースなので、ベジェ曲線を扱えるアプリとしてはAdobe Illustratorより早い。

それほどフォントをつくることに関心が高かったのだろう、ポストスクリプト形式の高品質なフォントがわずかなコストで開発できるようになり、ネヴィル・ブロディ（英）やエミグレ（米）ら、新進のグラフィックデザイナーたちが書体制作に参画しはじめた。日本では九〇年代初頭のカタカナフォントブームにはじまり、一九九八年に

ビットマップフォント

仮想ボディを格子状（ラスタグリッド）に区切ってつくられた文字。32×32、16×16など区画画数（ピクセル数）によって個別にデザインが必要になる。電光掲示板やワープロの文字として普及したが、初期のコンピュータにも使われた。Macintoshのシステムフォントだった「Osaka」がよく知られている。図は9ポイントの文字。画数の多い漢字の処理に注目

石炭をば早や積み果てつ。中等室の卓のほとり
今宵は夜毎にこゝに集ひ来る骨牌仲間も「ホテル
五年前の事なりしが、平生の望足りて、洋行の
目に見るもの、耳に聞くもの、一つとして新なら
筆に任せて書き記しつる紀行文日ごとに幾千言
當時の新聞に載せられて、世の人にもてはやさ

は「FONT 1000」プロジェクトが発足し、グラフィックデザイナーの手による意欲的な書体制作は今も続いている。

一方、デジタル化が進むにつれ、書体デザインは逆に保守的かつ懐古的になっていったきらいがある。明治期の活字書体の模倣やデジタル復刻をはじめ、古筆を下敷きにした書体から和様風のものまで、たくさんの復古調フォントがつくられた。単なる流行と切り捨てるには数が多く、使われ方にもひろがりがあった。もっと前向きに、自らの来し方を学び直していた時期と捉えたい。

デジタル化された書体制作の技術によって、デザイナーがオリジナル書体を自由につくれるようになっただけでなく、過去の遺産も高度にフォント化できるようになった。その背景には、コンピュータによって喚起されたタイポグラフィへの興味によって、これまでの地道な活字研究に注目が集まったことがある。電子テクノロジーは未来を想起させるだけでなく、過去を振り返る契機にもなっているのである。

カタカナフォント
一九九〇年ごろ、ロンドンのストリートシーンにおける日本の文字、特にカタカナの流行に影響を受け、日本のデザイナーがつくったカタカナと欧文だけのフォントのこと。カタカナだけなら欧文と同じ1バイトで処理でき、Fontographerなど欧文フォント作成ソフトが使えた。まだ和文対応のアプリはなかったのだ。主にインディペンデントでひろがり、CD-ROM『フォントパビリオン』(デジタローグ)が12まで発売されるなど、盛り上がりをみせた

FONT 1000プロジェクト
タイプフェイスデザイナーの味岡伸太郎を中心に、デザイナーの自主的な活動から生まれたプロジェクト。漢字1000文字に絞ってデザインすることからその名がついた。フォントは販売もしており、漢字1000字+かな+約物のF1版と漢字2286字(常用漢字+人名漢字)+かな+約物+アルファベットのTA版がある。
http://www.font1000.com/

誰もが使えるように

文字のユーザビリティ

　さて、パーソナルコンピュータがタイポグラフィに及ぼしたもっとも大きな影響は何だろうか。たぶんそれは誰もが印刷文字を使えるようになったことだろう。欧米ではタイプライター文化があり、日本でもワープロ専用機の時代があった。しかし、それは筆記の延長であり、タイポグラフィとは少し質が違う。かつて、自分の書いた文章が"活字になる"のは名誉なことだった。それは権威のお墨付きをもらうことでもあったからだ。しかし今では、印刷される文字と同じ文字がコンピュータの画面に表示され、机の上のプリンタから出力されてくる。活字を持つことが権威ではなくなったのである。

　日本語表記は漢字を倭語に使う試みからはじまり、結果として漢字、ひらがな、カタカナと複数の文字を使う言語になった。現代はそれにラテンアルファベットも加わり、数字は漢数字、アラビア数字、ローマ数字の3種類がある。記号・約物においてはタテ組み用、ヨコ組み用に分かれているものが少なからずあり、通常の2バイト（全角）文字に加えて従属欧文用の1バイト（半角）のものが用意されている。それらを的確に使い分けるのはかなり難易度が高い。読むこともそれなりにむずかしい。

それぞれの国や地域の人たちがどれだけ文字を読み書きできるかを表す指標に、「識字率」がある。ユネスコ（国連教育科学文化機関）の調査がよく知られており、「日常生活の簡単な内容についての読み書きができる15歳以上の人口の割合」と定義されている。ユネスコ統計研究所が二〇一〇年に公開したデータでは、一九七〇年には世界人口の6割程度だった識字率が、二〇一五年には8割以上になると予想されている。

ドイツではより細かな調査が行なわれており、それによると単語や文章が理解できない低識字者（識字者にふくまれない人）は12％ほどだが、スペリングの間違いが多い人が約20％おり、合わせると30％を超える人が読み書きを苦手にしていることがわかる。日本にいれば100％近い識字率はあたりまえのように思うが、日本でもすべての漢字を読み書きできる人はまずいない。

言葉は人類誰もが使っているもので、どんなに小さな集団でも言葉を持たない民族はない。世界中の誰もが言葉を使ってコミュニケーションしている。しかし、文字は違う。体系化された文字を持たない言語はかなりの数にのぼる。かつては日本語もそうだった。本書の1行目に戻るが《日本語はもともと文字を持たない言語》だったのだ。外国の文字を学んで、自分たちの言葉をしるしはじめたのである。

文字は学習しなければ使えない。学習だから習得に差がでる。〝読める〟と〝読めない〟の間にはグラデーションがあり、誰もがそのグラデーション上にいる。識字率の調査で非識字者とされた人も、まったく読み書きできないわけではない。読むことや書くことには得手不得手があるのだ。

ドイツの識字率調査

ドイツでの最初の識字調査は二〇一〇年。二〇一六年から「識字と基礎教育の10年」政策がはじまり、二〇一八年に第二回調査が行なわれた（文中の数字はこのときの調査結果）。このときから「非識字者」ではなく「低識字者」という新たな概念を用いている〈大安喜一「基礎教育保障に向けた識字調査と国際協力」基礎教育保障学研究 第6号、二〇二二年〉

日本語において一番の問題は漢字だった。そのため漢字雑誌にはルビ（ふりがな）が振られた。文章を読む人が増えると、ほとんど全部の漢字にふりがなを振るようになった。漢字が読めないだけではない。文章から意味の切れ目を読み取ることはなかなかむずかしい。そこでまず意味内容による改行が行なわれ（段落）、次に句読点が打たれるようになった。最初期の句読点は、字間に無理矢理詰め込むようにして組まれているが、その後、文字列のなかに自然に納まるように、読める人を増やす工夫へと、組版も徐々にシフトしていき、現在の「禁則処理」につながっていく。

禁則処理の多くは誤読を防ぐための配慮である。句読点が行頭に来ても、起こしカッコが行末に来ても、読むことに長けた人には何ら問題はないが、苦手な人にとっては少しの配慮が読むことの助けになる。おおよその組版の問題は読むことにおけるユーザビリティの問題であり、それは文書の民主化でもある。社会にとって、文字でのコミュニケーションがより重要になってきたということだ。

そう考えれば、UD書体の誕生は必然といえる。先駆けたのは、パナソニックとイワタだ。UD書体はプロダクトのユニバーサルデザインの延長として考えられた。UD製品に力を入れていたパナソニックは、リモコンや家電製品の文字をもっと読みやすくできないか、視覚障害者や高齢者にできる限り配慮した多くの人に見やすいデザインの文字はつくれないかと考え、フォントベンダーのイワタに依頼してUD書体の共同開発をはじめた。二〇〇四年のことである。二年後の二〇〇六年、「イワタUD

段落も句読点もない文章

『全國新聞雑誌評判記』一八八三年。当時、新聞を読むような知識人には文の区切りを示す必要はなかった

○ 大蘇間の品評夜馬車の翻訳

上野の鐘すでに六時を報ずれば夜毎しらべ斯る締る群島飛べば豆腐屋横町より出る正にこれ本郷通り晩夕の先蕊這しも高崎折復

最初期の句読点

夏目漱石『吾輩は猫である』（新選名著復刻全集、近代文学館・ほるぷ出版）。字間に埋め込まれた句読点の例

吾輩は御馳走も食はないから別段肥りもしないが先々健康で蹴にもならずに其日其日を暮して居る鼠は決して取らないおさんは未だに嫌ひだから生涯此教師の家で無名の猫で終る積りだ。

ら別段肥りもしないが、先々健康でして居る。鼠は決して取らない。おさまだつけて呉れないが、欲をいっての家で無名の猫で終る積りだ。

文字産業と日本語

一五八

フォント」が発表され、おおいに話題になる。その後は、各社あとを追うように制作をはじめ、二〇〇九年から一〇年にかけて、さまざまなUD書体がリリースされた。

しかし、それらはパナソニックが最初に提議した問題を超えるものではなかった。

二〇一六年、「UDデジタル教科書体」（モリサワ／タイプバンク）がこれまでのUD書体とは一線を画すものとして登場した。名称からわかるように、普及が見込まれるデジタル教科書のために開発したものだが、さらに一歩踏み込んで、ロービジョン（弱視）やディスレクシア（読み書き障害）の子どもたちにも配慮し、従来の教科書書体の改良に留まらない書体をつくり出した。実際に使われていくなかで、一般の生徒たちも読んだ内容への理解が増すという結果が出ている。程度の差こそあれ、実は多くの人がこれまでの書体に読みづらさを感じていたのではないだろうか。書記法や組版だけでなく、書体そのもののデザインもユーザビリティを考えるフェーズに入ってきたのだろう。UD書体は日本独自の工夫としてはじまっている。

海外から来た日本語書体

かな活字を最初につくったのはフランスだとか、日本に入ってきた明朝体活字はアメリカ人の手によるとか、そういう説は以前からある。帝国主義の時代において、侵攻は武力だけに頼るわけではなく、宗教をもって懐柔するために書物なども使われた。武器と同じように活字もつくらなければならなかったのだ。グローバル企業が世界の覇権を争う現代も似たような状況かもしれない。

イワタUDフォント

二〇〇六年に発売されたUDフォントの先駆け。視認性や可読性、判読性などを高めるためにさまざまな工夫が施されている。図はイワタのサイトより、デザインの工夫点

●ふところを広く　●直線をシンプル化　●飛び出しの削除と調整　●ギャップの確保　●アキの確保

東　も　日　プ　3S

●点対称文字の差別化　●シンプル化

96 ▶ 96　　RB ▶ RB

●独立したシルエット

OOG ▶ OOG

九〇年代後半から欧米のフォントベンダー各社がアラビア文字に積極的に取り組むようになり、中東との関係を重要視していることがひしひしと伝わってきた。そして二〇一四年、アドビとグーグルが三年がかりで開発したCJKフォント「源ノ角ゴシック（アドビ英名＝Source Han Sans、グーグル名＝Noto Sans CJK）」をリリースした。CJKとは China, Japan, Korea の頭文字で、中国語（簡体字・繁体字）、韓国語（ハングル）、そして日本語の文字を網羅していることを意味する。源ノ角ゴシックはオープンソースのフリーフォントとして公開され、ライセンスを守っていれば改変も自由にできる。

なぜ東アジア全域を一気にカバーするフォント（東アジア言語のうち、モンゴル語はキリル文字なので以前からカバーされていた）をビッグ・テックの中枢をなすグーグルとアドビがつくって無料で開放したのか。それを考えると少し不気味ではある。

オープンソースではないが、米モノタイプ社が二〇一七年に「たづがね角ゴシック」を、二二年に「Shorai Sans」を発売している。海外の書体メーカーが和文フォントをデザインした例はあまりなく、台湾などのアジア勢を除けば、〇六年に Windows Vista に搭載されたマイクロソフトの「メイリオ」があるぐらいだ。いずれもデザイナーは日本人であるが、フォント制作の国際化は今後も進むだろう。

テキストによる遠隔コミュニケーションが進み、公式な文書の文字も手で書かなくなった現在、無償で使えるデジタルフォントはどうしても必要だ。日本でも経済産業省のIT政策実施機関である情報処理推進機構（IPA）が、オープンソースのIPAフォントを公開している。フォントの整備はDXの第一歩でもある。

IPAフォント

二〇〇三年、情報処理振興事業協会（現・情報処理推進機構）が無償使用可能な和文フォント一式の入札を公示し、翌〇四年にソフトウエアに同梱するかたちで公開。〇七年にはフォント単体での無償配布がはじまり、〇九年にオープンソース（OSＬライセンス版）となった。さらに、二〇一〇年にはIPAexフォント（明朝、ゴシック）を、翌一一年には5万8862文字の漢字が収録されているIPAmj明朝フォントをリリースした。徳川家康が活字印刷に力を注いだように、文字の制作は国家基盤をつくる事業でもある。二〇二〇年よりフォントの提供・保守を一般社団法人文字情報技術促進協議会に移管。
https://moji.or.jp/ipafont/

多言語社会にむけて

かつて、エスペラント語やBASICイングリッシュなど、世界言語が考案された時代があった。アイソタイプなどの視覚言語もそのなかに入れていいだろう。第一次世界大戦のあと、戦いに疲弊したヨーロッパで言葉の壁を取り払おうとして考え出された。戦争への反省から「インターナショナル」という概念が育ち、国際協力によって互いに異質な文化を認め合い、多様な文化の共存を目指す社会に向かう、そういう考え方を「インターカルチュラリズム（間文化主義、異文化主義）」という。

インターカルチュラリズムは、アメリカ中心の「グローバリズム」やヨーロッパ中心の「マルチカルチュラリズム（多文化主義）」に対抗するようにして、七〇年代にカナダの移民都市であるケベックで生まれた。今ではイギリスやスウェーデン、フランス、アメリカなどでも、程度の差はあるもののインターカルチュラリズムの考え方が導入されている。二〇〇五年にはユネスコが「文化的表現の多様性の保護と促進に関する条約」を採択した。

世界国家の夢が芽生えた。しかし現代は、世界共通の言語をつくらずとも機械翻訳によって異なる言語の意味内容を知ることができる。言語の壁をこえて

はたしてインターカルチュラリズムは、インターナショナル時代のように新しい言語の文化を生むのだろうか。インターカルチュラリズムが生まれたケベックは多言語社会とはいえフランス語が多数派で、どうしてもフランス語へ統合する力が働くといういう。しかし、そういった言語の壁にチャレンジする動きもある。

エスペラント語

十九世紀後半、ポーランドの眼科医のルドヴィコ・ザメンホフらが創案した人工言語。異なる言語間においてコミュニケーションの補助となる言語として考え出された。「エスペラント」は、エスペラント語で「希望する人」の意味

BASICイングリッシュ

イギリスの心理学者で言語学者のC・K・オグデンによって考案された簡易英語。850の単語とその使用ルールによって、すべての事象を表現することが可能だとした。BASICは British, American, Scientific, International, Commercial の頭文字。もちろん「基礎的」という意味と掛けている

アイソタイプ

オーストリアの社会経済学者、オットー・ノイラートらが開発した図記号を単語の代わりに用いて図式化すること。言語的な表現を目指した。現在のインフォグラフィックの源流のひとつ。ISOTYPE は、International System Of Typographic Picture Education の略語

ひとつは、多言語の地域でその複数の言語を生かしながら新たな文字をつくるデザインスタディだ。イスラエルでは、アラビア語とヘブライ語、ふたつの公用語の文字をひとつに融合する「アラブリット」という文字体系をつくる試みが行なわれている。

もうひとつは、マルチランゲージのデザイン。多言語並記は四〇〇年ごろヘブライ語で書かれた旧約聖書をラテン語に翻訳したときにはじまったとされ、ポリグロット聖書（多言語並記の聖書）もたくさんつくられた。マルチランゲージは、異なる言語の文化が混じり合うときに起こる現象だが、今は地球規模でそれが起こっている。世界発売される製品の説明書には5〜6カ国語が書かれていることも珍しくないし、催事のポスターにも多言語並記は多い。駅の多言語サインは見慣れた風景だろう。ほかの言語とならべて違和感のないように、同じコンセプトで複数の言語の書体をつくることも珍しくない。デザインにおいて言語の壁はなくなりつつある。

日本語は今や和漢欧混淆で書かれ、プロポーショナルの左ヨコ組みが定着する一方で、均等字送りのタテ組みも健在である。さまざまな言語を取り込んで来た日本語であれば、さらにハングルやアラビックなど世界の言語と混ぜてデザインすることも可能だろう。古来日本語は、意味をとるだけではない "造形を読む言語" であった。文字は意味を伝えるが、読む前に見るものだ。逆はあり得ない。必ず見てから読む。見た瞬時に何かを伝えることができるのが視覚表現の力である。私たちは、視覚的言語としての日本語を継承していくことができるのだろうか。

ポリグロット聖書
右図は、ギリシャ語、ラテン語、ヘブライ語、アラム語などで書かれた、最初に印刷された多言語聖書。段ごとに異なる言語になっている

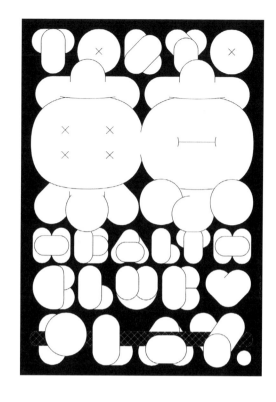

Homo Faber:
虹の
A Rainbow
キャラヴァンサライ
Caravan
創造する人間の旅

あいちトリエンナーレ2016
AICHI TRIENNALE 2016

平凡社

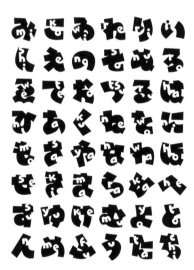

アラブリット（Aravrit）［下右］
イスラエルで使われているふたつの公
用語（アラビア語とヘブライ語）の文字
を組み合わせてつくられた文字体系。
作者は、エルサレムのベザレル芸術ア
カデミー教授で書体デザイナーのリロ
ン・ラヴィ・トルケニッチ。文字の上
半分がアラビア語、下半分がヘブライ
語になっており、実際に両方の話者が
読めるという。図はアラブリットで
「ありがとう」と書かれている

TOKYO HEALTH CLUB［上右］
アルバム・ポスター
デザイン＝佐々木俊

あいちトリエンナーレ2016［上左］
国際芸術祭カタログ表紙
デザイン＝永原康史

アルファ仮名［下左］
かな文字とローマ字を合わせた書体
デザイン＝Joachim Müller-Lancé

おわりに

22年も前の本を開くと人が書いたような文章がならんでいる。読んでいていちいち共感するのは自分が書いたからに相違ないのだが、やはり少し距離があった。漢字が日本に伝来してから二千年、ひらがなができてから千年、日本人が文字を知ってから現在までのちょうど真ん中あたりにひらがなの誕生がある——と、22年間同じように話してきた。二千年のなかの22年は誤差程度の時間だが、現実に生きる生身の人間としてはそれなりに長い。

本書は、日本の文字はひらがなであり、女手とよばれた文化がその本質だと考えて書いたものだ。最初はおぼろげだったが、書きながら確信に変わっていった。世阿弥が「文字移り」ということばを使って文字の書きぶりに触れたように、和語の書きぶりがあったとすればそれは女手の書きぶりだろう。文字から文字へ書き移っていくさまは、連綿のかなにこそふさわしい。

ひらがなの歴史は漢字にあらがってきた歴史だ。あらがうというほど、能動的ではないかもしれない。常に破格に身を置き、くずれ、かしぐ、「たおやめぶり」である。扱うテーマは性と美と、そして「うた」である。一方、「ますらおぶり」を発揮する漢文は、政治、思想、宗教を記述してきた。現在の表記法は雅俗混淆で、漢文が本流だとはわからなくなっているが、組版や書体などの視覚的な部分では明らかに漢文がベースになっている。

これは旧版のあとがきからの引用だが、この考えに変わりはない。漢文が本流と書いたのは公的な表記のことで、日本の文字文化は女手の側にあった。しかし、現在の日本語の文字や組版はますらおぶりで、そのことにまずは異議を唱えたかった。

その後の20年のあいだ、ただ手をこまねいていたわけではない。行なったいくつかのプロジェクトについて話しておきたい。

まず、私と書体設計士の鳥海修氏とが中心になって、学生やデザイナー総勢14名が参加した「嵯峨本フォントプロジェクト」のこと。その名のとおり嵯峨本の連綿木活字をデジタルフォント化するプロジェクトで、嵯峨本『伊勢物語』初刊本の組版解析の研究（鈴木広光「嵯峨本の印刷技法の解明とビジュアル的復元による仮想組版の試み」二〇〇六年）を基に、5年をかけてフォント「嵯峨本フォントプロトタイプ」と木活字模型を制作した。嵯峨本活字は、連綿のくずしやゆらぎと活字の数理的な美しさが融合した稀有な例である。それを再現することは、和漢ふたつの文字表現について再考することでもあった。

つぎに、はじめてつくったフォント、「フィンガー」。二〇一二年、フォントベンダーのタイプバンクが企画した「かなバンク」からリリースした。「かなバンク」は、グラフィックデザイナーが新しいかな書体のアイデアを出し書体デザイナーと協働で制作するプロジェクトである。一九九七年にフォントの新しいフォーマットとして登場したオープンタイプに「前後関係に依存する字形」というコマンドがあり、かねてよりこれはひらがなに使えるのではないかと考えていた私は、前後の文字（正確にはあとにくる文字）によって字形が変わるかな書体を提案した。

当時、そういった仕様のフォントはまだ欧文にも数えるほどしかなく、ましてや和文フォントには前例がなかった。縦書き対応ということもあってエンジニアの方には苦労をかけたが、なんとか実装することができた。字形のバリエーションは文字どうしの終筆↓始筆の関係をみることでつくっていくのだが、嵯峨本プロジェクトでの経験がおおいに役立った。

これらののちに古筆をベースにしたプロポーショナルフォントや字形を表示し分けるフォントがいくつか発表されたが、もしその露払い役ができたのであれば『日本語のデザイン』を書いたおかげである。

もうひとつ書いておきたいことがある。「はじめに」に書いたオンスクリーンの文字表現についてだ。この20年間の技術の進歩は目を見張るもので、当時はコンピュータディスプレイかせいぜい携帯電話の小さな画面しか範疇になかった。しかし今は、スマートフォン、タブレットだけならまだしも、車のフロントガラスに文字を映したり、ARやVRの仮想空間に表示するまでになった。読書端末やコンピュータOSを筆頭に、書体については印刷とほぼ同じものが使えるようになっている。しかし、文字組みは人が慣れるよりしようがない状況である。負け惜しみではなく、今はそれでいいのではないかと思っている。これまでみてきたように、文字の変化はとてもゆっくりなのだ。

しかし、世阿弥のいう「文字移り」という視点を持てば違う可能性がひらけてくる。文字を並べるのではなく移していくことで、和様の、たおやめぶりの文字組みを考えることができるかもしれない。女房奉書のような、すなおには読めない視覚的な文字配りになったとしても、

それも散らし書きからの流れにある日本語のデザインの系譜のひとつなのだ。デジタルメディアなのだからコンピュータプログラムを使ったジェネラティブな手法でそれを実現できないか、そういう実験をはじめて久しい。

旧版では多くの方々のお力添えをいただいた。名前をあげるときりがないが、やっかいな編集を手がけてくれた楠見春美さんと田中爲芳さんには感謝の意を表したい。これまでに、翻訳本や改訂版の話が何度も浮かんでは消えた。その泡をすくって新版の刊行を決めてくれたBook&Designの宮後優子さん、今回もデザインで助けてくれた松川祐子さんにはこの場を借りてお礼を言わせてください。どうもありがとう。

長い時間にわたって読んでもらえるこの本は幸福である。日本に文字がやってきてから二千年のなかのたかだか二十余年だが、息を吹き返した絵と文字にその時間が積もっているよう願って、筆をおく。

二〇二四年二月　永原康史

用語索引

主要参考文献

[デザイン・美術]

『江戸の摺物展』 千葉市美術館 1997

『京からかみ』INAX BOOKLET 伊奈製陶東京ショールーム 1982

『京の小袖 デザインにみる日本のエレガンス』 京都文化博物館・毎日新聞社 2011

『図説 光悦謡本』 有秀堂 1970

『光悦と宗達』 サントリー美術館 1999

『広告で見る江戸時代』 中田節子著 角川書店 1999

『じっくり見たい『源氏物語絵巻』』 佐野みどり著 小学館 2000

『新聞史資料集成 復刻 明治期篇 第1巻 新聞論1』 ゆまに書房 1995

『太陽コレクション かわら版・新聞』 平凡社 1978

『日本の意匠』 京都書院 1984

『ニュースの誕生』 木下直之・吉見俊哉編 東京大学出版会 1999

『文明開化の錦絵新聞──東京日々新聞・郵便報知新聞全作品』 千葉市美術館編 国書刊行会 2008

『The Art of Hon'ami Kōetsu, Japanese Renaissance Master』 the Philadelphia Museum of Art, 2000

『Bi-Scriptual: Typography and Graphic Design With Multiple Script Systems』 niggli, 2018

[タイポグラフィ・書物・印刷]

『江戸時代の印刷文化 家康は活字人間だった！』 印刷博物館 2000

『活版印刷史』 川田久長著 印刷学会出版部 1981

『きりしたん版の研究』 天理大学附属天理図書館 1973

『古活字版の研究』 川瀬一馬著 安田文庫 1937

『国立国会図書館開館50周年記念 貴重書展』 国立国会図書館 1998

『国立国会図書館所蔵古活字版図録』 国立国会図書館 1989

『写植に生き、文字に生き──森澤親子二代の挑戦』 ベンチャーコミュニケーションズ協会 ビッグライフヒストリー編纂局 1999

『出版文化』昭和17年6月5日発行 日本出版文化協會 1942

『日本中世印刷史展』 丸善日本橋店ギャラリー・慶應義塾図書館・慶應義塾大学付属研究所斯道文庫 1998

『日本の近代活字：本木昌造とその周辺』 朗文堂 2003

『本と活字の歴史事典』 柏書房 2000

『明朝活字 その歴史と現状』 矢作勝美著 平凡社 1976

『本木昌造伝』 島屋政一著 朗文堂 2001

『歴史の文字 記載・活字・活版』東京大学コレクション III 西野嘉章編 東京大学出版会 1996

『The Birth and Death of the Personal Computer. Pragmatic Bookshelf』 Swaine, Michael, Paul Freiberger, Pragmatic Bookshelf, 2014

[書道・書史]

『江戸時代の書』日本の美術 是澤恭三編 至文堂 1981

『かな』日本の美術 堀江知彦編 至文堂 1977

『古筆に親しむ』 杉岡華邨著 淡交社 1996

『書道全集』 平凡社 1954−67

『日本書史』 石川九楊著 名古屋大学出版会 2001

『日本名跡叢刊』 二玄社 1978−84

『日本名筆選』 二玄社 1993−95

『平安朝かな名筆選集』 書藝文化新社 1974

『室町時代の書』日本の美術 堀江知彦編 至文堂 1981

『桃山時代の書』日本の美術 是澤恭三編 至文堂 1981

『「良寛さん」没後一七〇年記念展』 日本経済新聞社 2000

[言語・日本語]

『〈書くこと〉の一九世紀明治──言文一致・メディア・小説再考』 山田俊治著 岩波書店 2023

『書物の言語態』シリーズ言語態 宮下志朗・丹治愛編 東京大学出版会 2001

『日本語 新版 上・下』 金田一春彦著 岩波書店 1988

『概説 日本語の歴史』 佐藤武義編著 朝倉書店 1995

『百年前の日本語──書きことばが揺れた時代』岩波新書 今野真二著 岩波書店 2012

使用書体

秀英にじみ明朝 L

秀英明朝 M, L

秀英角ゴシック銀 B

秀英角ゴシック金 B, M, L

使用用紙

カバー：波光 四六判130kg

表紙・見返し：NTラシャ べんがら 四六判100kg

芯紙：地券紙 L判28kg

本文：b7バルキー 四六判81.5kg

永原 康史（ながはら やすひと）

グラフィックデザイナー。電子メディアや展覧会のプロジェクトも手がけメディア横断的に活動する。2005年愛知万博「サイバー日本館」、2008年スペイン・サラゴサ万博日本館サイトのアートディレクターを歴任。1997年〜2006年IAMAS（岐阜県立国際情報科学芸術アカデミー）教授。2006年〜2023年多摩美術大学情報デザイン学科教授。2022年に初の作品集『よむかたち　デジタルとフィジカルをつなぐメディアデザインの実践』を刊行、『インフォグラフィックスの潮流』（ともに誠文堂新光社）、『デザインの風景』（ビー・エヌ・エヌ）など著書多数。タイポグラフィの分野でも独自の研究と実践を重ね、多くの著作を発表している。

日本語のデザイン
文字からみる視覚文化史

二〇二四年四月十七日　初版第一刷発行

著　者　　永原康史

装　丁　　永原康史＋松川祐子

本文デザイン　松川祐子

印　刷　　株式会社山田写真製版所

発行者　　宮後優子

発行所　　Book&Design
　　　　　https://book-design.jp

一一一-〇〇三二一　東京都台東区浅草二-一十四
info@book-design.jp

ISBN978-4-909718-11-2 C3070
©Yasuhito Nagahara Printed in Japan